柯松韻——譯

蒙娜麗莎

與她的
鄰居們

Quentin Blake 昆丁‧布雷克——繪　　Alice Harman 愛麗絲‧哈爾曼——著

羅浮宮重要藏品三十選，
米洛的維納斯、
林布蘭、
獅身人面像⋯⋯

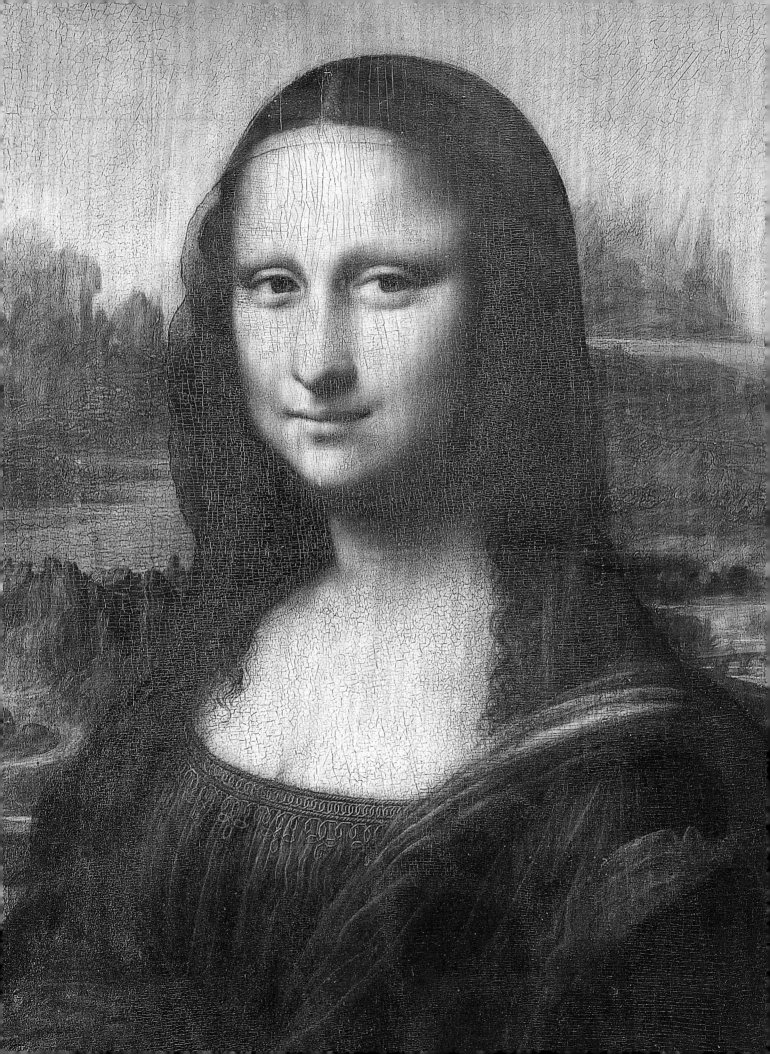

目錄

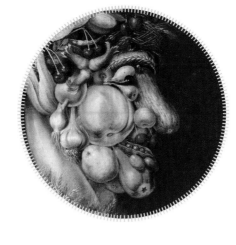

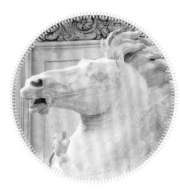

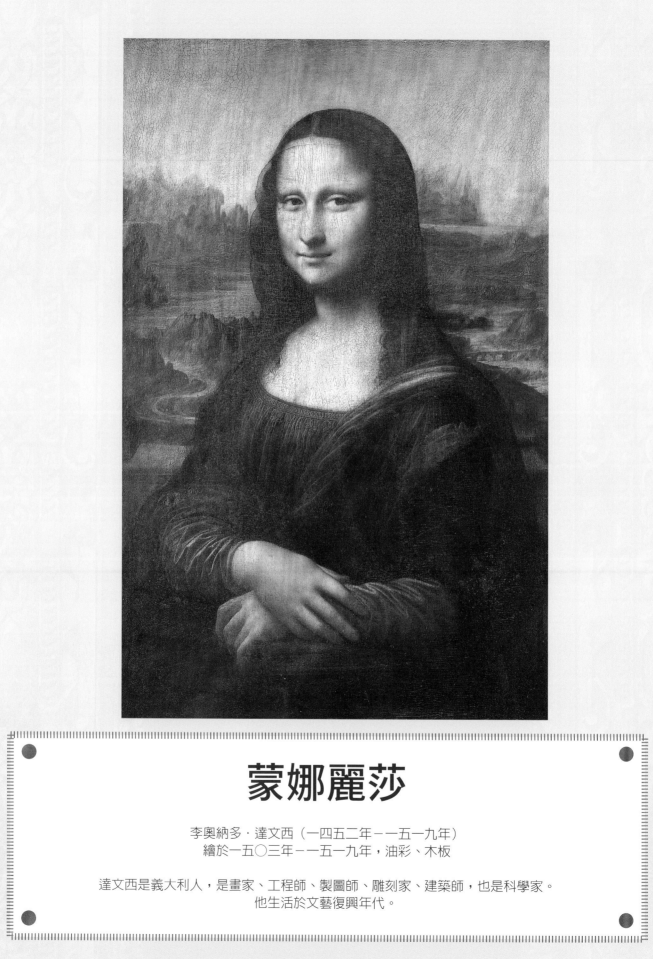

蒙娜麗莎

李奧納多‧達文西（一四五二年－一五一九年）
繪於一五〇三年－一五一九年，油彩、木板

達文西是義大利人，是畫家、工程師、製圖師、雕刻家、建築師，也是科學家。
他生活於文藝復興年代。

本書歡迎你！

　　哈囉！我，呃，嗯，哎唷，抱歉，每次自我介紹，我都覺得很尷尬！要說我不知道自己大概是**世界上最有名的畫**，也未免太假仙了，可是我又不想讓別人認為我自以為了不起。

　　還真是為難，不是嗎？每年都有幾百萬人跑來看我，我的臉就大大地印在T恤、茶壺、各種東西上面，人生好難啊。別誤會我的意思啦，人們喜歡來看我，是**很棒的事情**，但有時我覺得，我也不是故意要成為所有人的目光焦點呀。

　　我想說的是，雖然我很榮幸自己是**達文西的傑出作品**，但是這裡也有很多其他的藝術家與藝術品值得好好欣賞。這讓我有點過意不去——也讓我在巴黎羅浮宮裡的不少鄰居不太高興。

　　所以，我保證這本書會為你帶來各種精彩的藝術作品，通通位於羅浮宮之中，讓大家好好**聽它們說說自己的故事**。當然，這本書的第八、九、十一頁裡，也會有我的故事。

　　你可能會喜歡某些作品勝過其他的部分——你可能會喜歡別的作品多過喜歡我！**那也完全不打緊**。當你拋下「應該怎樣、必須如何」的龜毛老掉牙規矩，去單純享受藝術本身，藝術就會變好玩幾萬倍——你想怎麼樣都可以！萬一有人問你：「你是哪裡聽來這些亂七八糟的說法？」你可以大方回答：「蒙娜麗莎說的。」

站住！小偷！

你知道我曾經被人偷走過嗎？就**直接從羅浮宮的牆上拿走**喔，真心不騙！有整整兩年的時光，不見蹤影。事情發生於一九一一年，某個月黑風高的晚上，我自顧自地杵在那裡打盹，有人卻把我帶走了。過程印象有點模糊了，不過最後我被帶到義大利藏了起來，藏匿我的人看起來有點眼熟……。最後，那人聯繫了畫商，想要把我賣掉，好像以為這兩年來全世界都沒有人在找我一樣。

畫商本來以為該男子是要賣假貨給他，後來才發現我可是貨真價實的真跡。長話短說，警察抓到了那名男子，而我平安回到了羅浮宮。我突然想起來了：我認識這個把我帶走的男子——他曾經在羅浮宮擔任警衛！他是義大利人，聲稱自己把我偷走是因為我應該屬於義大利才對，因為達文西與我「誕生」於義大利。不過啊，你知道警方最初認定的嫌疑犯是誰嗎？畢卡索！沒錯，就是那位大名鼎鼎的畫家！當時警方逮捕了畢卡索與詩人阿波里奈爾（Guillaume Apollinaire），他們在當時都是人稱「巴黎野人」藝文團體的一分子，風格超級現代、行事極端。有些人認為他們把我偷走的目的是要嘲諷我所代表的陳腐藝術界。

總之，我回到羅浮宮之後，名氣竄升，從備受敬重變成**家喻戶曉**！有些人還是喜歡散播謠言，說我是贗品、真正的蒙娜麗莎一去不復返。專家們一致認同我是真跡，不過我是覺得，我不需要向誰證明自己，**我只要保持微笑**就好，彷彿我心中有個永遠不會訴說的祕密……

名人也是人

有時候我擔心別人對我的期待高到我根本沒辦法滿足大家。這是真的：訪客總是會說我也太小幅！

我的顏色也不是像某些人期待看到的那種光鮮亮麗風格。不過，你仔細看看，我的頭髮、帶有光澤的衣袖、雙眼、肩膀後方的遠景，是不是都帶有一抹溫暖的銅色調呢？大家說我的顏色很「無聊」，真的讓我很受傷，這絕對不**是因為我虛榮心受損**，只是我覺得那些人看得並不仔細，沒有看見真正的我。

達文西希望讓我呈現這種朦朧、如夢似幻的感覺。他使用的繪畫技巧叫做暈塗法，所以這幅畫中，各種顏色逐漸相互消融，柔美似霧。你可以試著在我身上找尋銳利的線條或筆觸，我想你是連半筆都找不到的！

我到底身在何方？

你可能聽過人們說，我看起來似笑非笑，有著謎一般的表情。不過，你可知道，**真正的謎題**是我背後的這片風景。你看，寂寥蜿蜒的路、崎嶇的山、生人勿近的水面、陰鬱的天空……我究竟是在哪裡呀？

有些人認為畫中所繪是義大利某個地方的實景，那裡有座橋，看起來像我右肩上方的那一座橋。不過，**不論是真是假**，達文西選擇讓風景看起來帶有戲劇效果，有脫離塵世的感覺，彷彿出自奇幻小說的世界。

與此同時，我人就端坐在一張平平無奇的椅子上，穿的衣服（在當時）很普通，後方的矮牆也很普通。

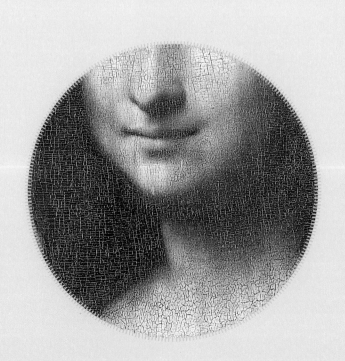

無名女士的肖像

李奧納多·達文西
約繪於一四九〇年－一四九七年，油彩、木板

達文西是義大利畫家、工程師、製圖師、雕刻家。

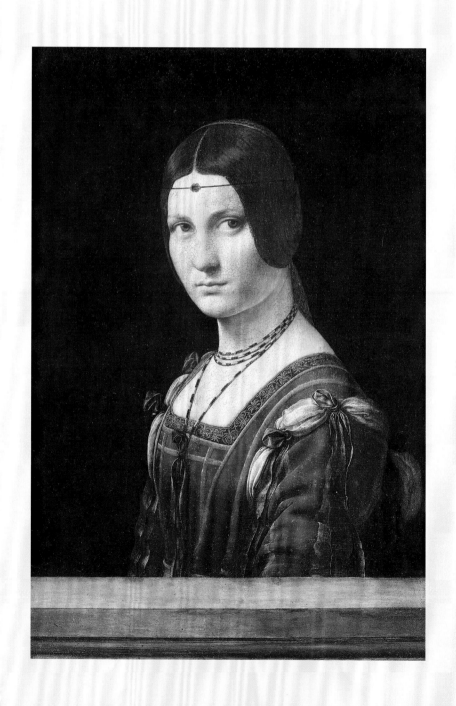

她憑什麼？

我說啊，你可不可以告訴我，**大家幹嘛為蒙娜麗莎瘋成這樣**？達文西也畫了我啊，我也是謎一般的女子（我的畫名原意就是不知名的女子耶），但是……我什麼都沒有。我該有的成群粉絲呢？名揚全球的聲譽呢？大家不是都應該搶破頭來看我，好讓我也有專屬的排隊觀賞動線嗎？

我的意思是，大家當然也欣賞我，但是程度根本不一樣。我又不是蒙娜麗莎！她是真的有什麼與眾不同之處——還是只是**剛好時來運轉**？

被偷走固然讓她的名氣一飛沖天（詳見第八頁），但是早在那件事發生以前，大家對她的關注就遠勝於我了！在我們的時代，就有許多藝術家想要複製達文西畫蒙娜麗莎的方法，而且你知道拿破崙一世在把蒙娜麗莎送到羅浮宮之前，先把她掛在自己臥房裡好一陣子嗎？真是的！

不過，我是真的想知道，**她現在這麼有名，只是因為她已經有名了嗎**？幫我一個忙，往回翻到第六頁跟這一頁對照一下，你覺得蒙娜麗莎真的有什麼超特別的地方嗎？如果有，**可不可以說一下那特別在哪裡**？實話實說沒關係，真的！

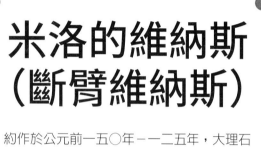

米洛的維納斯
（斷臂維納斯）

約作於公元前一五〇年－一二五年，大理石
希臘的米洛島（今稱米洛斯）

許多上古時期的藝術品沒有留下作者姓名的紀錄，
米洛的維納斯是在一處古希臘遺跡中發現。

又不是選美大賽！

大家都認為我跟蒙娜麗莎會合不來——好像我們是小心眼的女生，都想要獨佔風頭，你懂吧？「你才是比較美的那一個！」總會有人跟我這麼說：「世界上最美麗的女人就是你！」我聽了只覺得，那又怎樣？

聽好了，我也愛欣賞美麗的藝術。不過，我並不只是一座斷臂的美女，我生在世界上也超過二千多年了，我懂得也不算少了吧！

再靠近一點點

而我能肯定的是，才沒有「最美麗的女人」這種事情呢。怎樣才叫美麗，人們的想法會隨著時代變遷、世界不同地區而有所不同。事實就是如此。所以，與其評斷什麼東西美或不美，不如多想想我們心目中「美」的形象是怎麼產生、為何如此。

我的意思是，人們認為我的大理石材質冷冽，又是白色，讓我看來十分高雅，不過將時間回溯到公元前一五〇年，我確定我當時身上塗著很鮮豔的顏色，而我現在身上也還有一些小孔洞，那是我曾經穿戴金屬配飾的地方。你能想像我曾經是那樣子的嗎？

你知道什麼才是真正的美嗎？打造我的藝術家為我所付出的愛與心力，就是真正的美。我身上的大理石表面並不平滑，反而像是人類的身體一樣，凹凸不平、充滿皺褶。

我最喜歡的是大部分的人不會注意到的小地方，諸如鼻孔漸深的凹陷處、手臂貼緊胸口之處的肉、肚臍的內圍。你能否找到其他這樣的細節呢？這些地方讓我看起來過於真實，一點都不像是石頭打造的。

其實是阿芙蘿黛蒂

　　世人稱我為米洛的維納斯，不過我想藉著這機會重新自我介紹一下：大家好，很高興認識你們，**我是阿芙蘿黛蒂**。呃，大概啦，聽我解釋嘛。

　　維納斯是古羅馬人稱呼阿芙蘿黛蒂的名字，也就是古希臘的**愛之女神**。懂？所以說，既然我是在古希臘時代被打造出來的，又是在古希臘遺跡被發現的，阿芙蘿黛蒂作為我的名字應該比維納斯更為合適。

手臂與特徵

　　人們無法確知我究竟是阿芙蘿黛蒂還是維納斯，是因為我**失去了雙臂**。你想想，古希臘藝術通常描述特定神祇身分的方式，是藉由祂們手上拿的東西來表明「特徵」——一般而言會是某個特別的物品或動物。

　　所以說呢，既然我身上沒有手臂，當然沒有人能看出我手上可能曾經捧著什麼東西。我是個謎般的女子：我有可能是任何身分！那麼，專家又為什麼認定我是阿芙蘿黛蒂呢？嗯，呃，我身上**沒有衣服**，顯然是個重要線索。而我被挖掘出土的地方，附近顯然還曾挖掘出一隻拿蘋果的手，那正是阿芙蘿黛蒂的特徵。

　　不過，也有人認為我根本就不是阿芙蘿黛蒂。他們藉由我**扭轉的姿態**，去想像我的手臂本來可能的姿勢：握有長戟、正在紡紗、看著手持鏡子，諸如此類。那你覺得我本來是在做什麼呢？

從一文不名到價值連城

　　我在羅浮宮裡悠閒度日是最近二百多年來的事。那你知道我之前是怎麼過得嗎？我住在**地底的洞裡**。

　　沒錯，就是這樣。我本來可能永遠都會待在那裡，如果不是一位叫做堯古斯的人發現我的話。他打算砌一面牆，所以挖開了我頭上的石頭——沒想到那些並不是普通的古老石頭，而是這片**古希臘遺跡**的一部分，就位於米洛這座島上，也就是我名字的來源。

　　好，長話短說，派駐在希臘地區的法國使節瑞維爾侯爵注意到了我，而我度過一段不甚平靜的航行，**搭船來到了法國**，最後被獻給了法國國王路易十八世。

　　國王決定將我捐給羅浮宮，好讓**世人**都能看見我，我是覺得他人滿好的。嘿，我知道這聽起來就像國王想處理掉不喜歡的禮物，但是**他是真的喜歡我**！他以前也會來羅浮宮看我，就算他當時年事已高，身體又不好。

畫架前的自畫像

林布蘭·凡·萊茵（一六〇六年－一六六九年）
作於一六六〇年，油彩、帆布

林布蘭為荷蘭畫家、版畫家與製圖師。他活躍於十七世紀，
人稱為荷蘭黃金時代，作品以獨特的光影處理手法著稱。

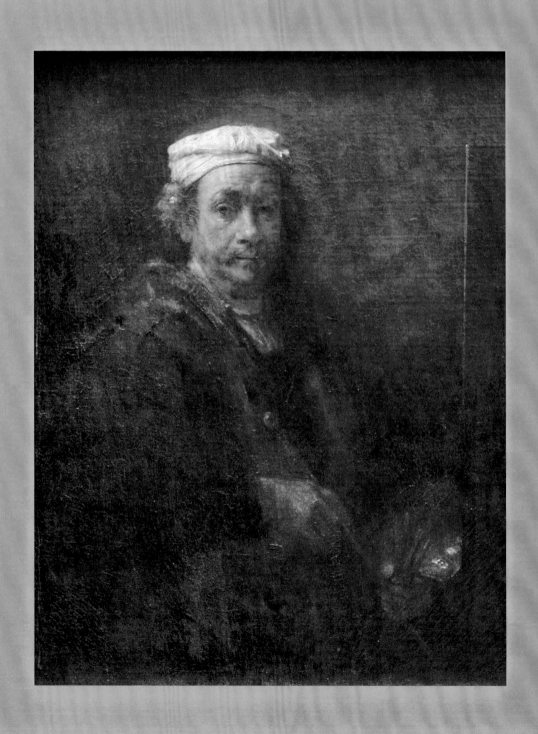

這畫不太美捏？

哎呀，你好。我不會待在這裡話家常，你應該可以諒解吧，我還得去把作品畫完。你看我一手拿著長長的筆刷，一手拿著裝畫具的罐子，還對著畫架。哎，我在騙誰啊？你可得原諒老頭子的虛榮心。事情的真相是，這畫的焦點是**我自己**，而不是我的才華。

評論家常說我是「**偏好醜、貶抑美**」，不過我向來覺得他們對美的觀點如此狹隘，實在非常可惜。我當然可以把自己畫得年輕俊美、光彩耀人，但是我選擇把皺紋、陰影、下垂的老皮囊都畫出來，因為我就是長這樣，而我可以從中看見**我的一生**。

光與影

你是否察覺到光線是如何照在我的臉上的？光從一側來，打在白色的帽子上（現在已經不流行這種帽子），讓帽子看起來暈出亮光。這可是我的拿手絕活。我畫作裡的光看起來**宛若魔幻**，彷彿光線是從裡面透出，我也因此而出名。

你想知道這技巧的祕密嗎？就是陰影。你得要讓光從**黑暗**而來，才能讓人好好體會光線之美。這項繪畫技巧稱為「明暗對照法」，我只不過鑽研得更深入罷了。事實上，生活中，有黑暗才有光明，有悲傷才有喜悅，有恐懼才有勇敢。而我想把這些**完整地表現出來**。

真相並不總是甜美，不過也有其美麗之處，這是我想要透過作品表達的事。

拉馬蘇
（人面牛身雙翼神獸像）

作於公元前七二一年－七〇六年，雪花石膏

這些人面牛身像來自今天的伊朗一帶，時間可追溯至公元前八世紀。
這些雕像曾經矗立在亞述古城科爾沙巴德，亞述之王索爾貢二世宮殿的大門口。

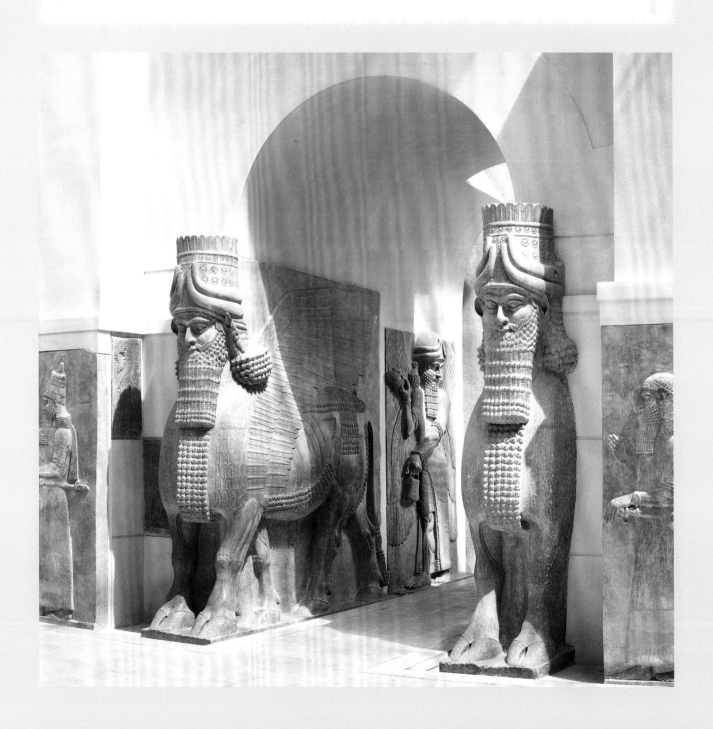

友善的大個子

「哈囉！你好呀！」

「哈囉哈囉！我在右邊，你有看到嗎？」

「我們有點像是……」

「雙口相聲！」

「我明白我們看起來有一點點嚇人，比兩個成人的身高還高，有碩大的公牛蹄、巨型鷹翅，又不動如山地盯著你，全身上下一絲不苟。不過呢，**我們真的是好人！**你看，我們甚至還在微笑呢。」

「沒錯，我們是拉馬蘇，也叫魯瑪西，或者阿拉德拉姆。我總是說，因為我們是好東西，所以有三個名字！大約二七○○年前，亞述帝國之王索爾貢二世下令打造約六十尊像我們這樣的雕像，用來保護他新造的宮殿以及亞述帝國的首府，不受敵人侵害，也用來支撐門廊。兼具**魔力與實用性**，可靠吧！」

「不過，索爾貢逝世後，繼任的亞述國王想要另立新都，所以，杜爾舍魯金，也就是我們的城市，就這樣被拋棄了，遭到沙漠吞噬。」

「噁，我到現在嘴巴裡還有砂粒的餘味。總之，大約兩百年前，我們被挖出來，並來到了羅浮宮，經過了這麼多年也沒有分離，**還是最好的朋友。**」

腳有幾隻？

「欸，我們有幾隻腳？」

「四隻吧？公牛有四隻腳。欸豆，讓我確認一下，哇喔，我們有五隻腳欸！」

「很酷吧！從正面看過來，我們站得直挺、靜候指示，而從側面看來，我們正在前進。不論哪一面都是最讚的！」

「喔喔，我想起來了，打造我們的人，其實非常執著於用**精確的數學**來讓我們看起來完美無缺。」

「沒錯，就是這樣！當時工程可真是繁瑣，不過我們的確因此看起來很威武！」

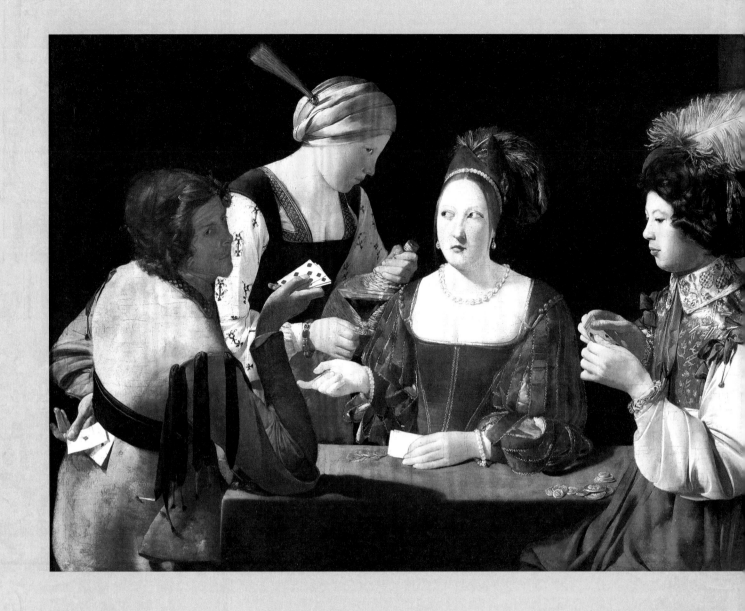

偷方塊Ａ的騙子

喬治・德・拉圖爾（一五九三年？－一六五二年）
約作於一六三五年－一六三八年，油彩、帆布

拉圖爾是位法國畫家，他活躍於巴洛克時期，善以燭光營造氛圍。

你說的騙子是哪個？

要我說啊，這實在太不要臉了！那個小不隆咚、神祕兮兮的蒙娜麗莎，擺出一副沒人能**理解的表情**，人們就大老遠從世界各地坐飛機來盯著她看，而我，我也一樣啊，但是我卻被叫做騙子！

當然啦，問題出在我就坐在畫面正中心——這也可以理解，畢竟**我的裝扮那麼華麗**——所以人們會以為畫名的「騙子」是在說我，但是你得看看左邊，我那位打扮入時的朋友，他的背後是怎麼回事……對！那張就是方塊Ａ！**他才是騙子！**拉圖爾把他畫在陰影下，你看得出來嗎？畫家筆下的可疑分子是誰，一清二楚，要是大家多花點心思就能看出來了。

一般人顯然認為我跟我的僕人聯手出老千，因為我們的表情看起來就「有鬼」。真是失禮！不過老實說，右邊這位傻裡傻氣的男孩也活該被騙啦，把自己的金幣端出來擺闊，穿著華麗到誇張，**企圖把我比下去**……他可能得受點教訓才會學乖吧。

拉圖爾的反擊

一幅以我為主角的畫作，**居然也會退流行**，我也知道很難相信，不過這有好幾年確實如此。拉圖爾於一六五二年逝世，之後被世人遺忘，直到兩百八十年後，作品才重新被人看見。那段等待的時光的確漫長無比……

不過，一旦「我的」畫作（哎呀，拉圖爾可不喜歡我這麼說）在藝壇重新引起人們的興趣之後，人們隨即**瘋狂尋覓**出自拉圖爾的其他傑作，我們再度成為眾人的焦點中心。你不覺得快樂的結局就是很棒嗎？

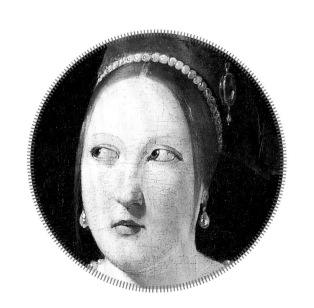

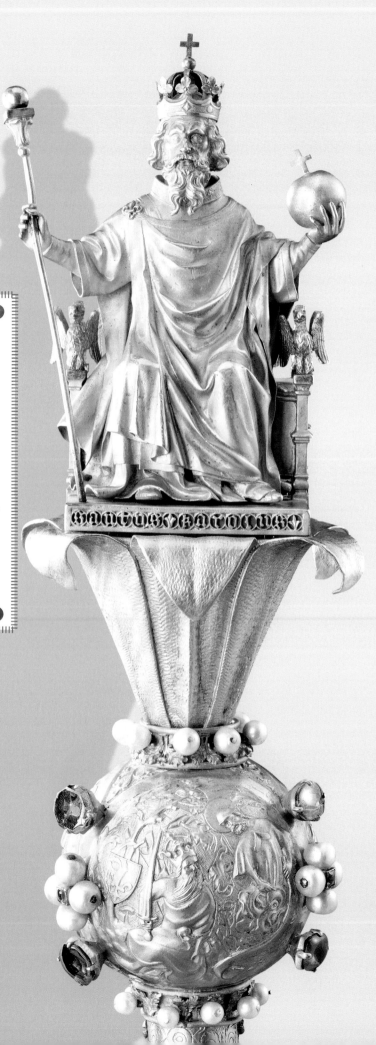

查理五世權杖
（查理曼權杖）

約作於一三六四年－一三八〇年
黃金，搭配珍珠、紅寶石、彩色玻璃

一般認為製作這把權杖的金匠是亨內昆・杜・維維
（Hennequin Du Vivier），他生活於中古世紀晚期，
為法國國王查理五世效勞，
查理五世在位期間為一三六四年到一三八〇年間。
到了拿破崙皇帝的時候，
有位叫做碧安內（Biennais）的金匠
為這把權杖製作了新的杖身。

看我有多偉大！

你看我！你看我有多金光閃閃！難道我還需要自我介紹嗎？我是**偉大尊榮**的查理曼大帝。我在世時大約是一千三百年前，幾乎整個歐洲都是我統治的國土。五百五十年後，人們還是愛戴我，甚至查理五世把我放在皇家權杖上，讓我跟他有所關聯，以便說服人民他**有權統治法國**。

我是由國王的金匠（用黃金鍛造東西的人）打造而成，我必須說，他的手藝絕佳。來，紮實的黃金上有沒有綴上珍珠、紅寶石？有！有沒有精緻的文字雕刻來彰顯我傳奇的一生？有！他有沒有讓我**威儀十足**地坐在寶座上，頭戴冠冕，雙腋下還有老鷹停駐？他都有做到！我真的超愛這對老鷹！

造王

你有看到我手上握的長杖，杖頭有多華麗嗎？這就叫權杖。所以我是這支**權杖的一部分，手上又握著權杖**。什麼，你問權杖究竟是拿來幹啥的？唔，通常你就是好好握著權杖，讓自己**看起來有君王或女王的威嚴**——以我的例子來說，看起來像是個大帝。（還可以偷偷地拿權杖來當不求人抓癢，我是說偷偷喔……）

不過，我可是支非常特別的權杖。我是法國御寶，也就是國王或女王在國家典禮上會配戴的飾物。自從我被鍛造出來之後，法國歷任國王的加冕儀式中，幾乎都少不了我的存在。有瞧見我王座下方的花朵嗎？這是六瓣百合，也是法蘭西王國的象徵。不過如今法國已經沒有君王了——人們以法國大革命明確表態啦！所以現在我就只能享受清閒的退休時光嘍。

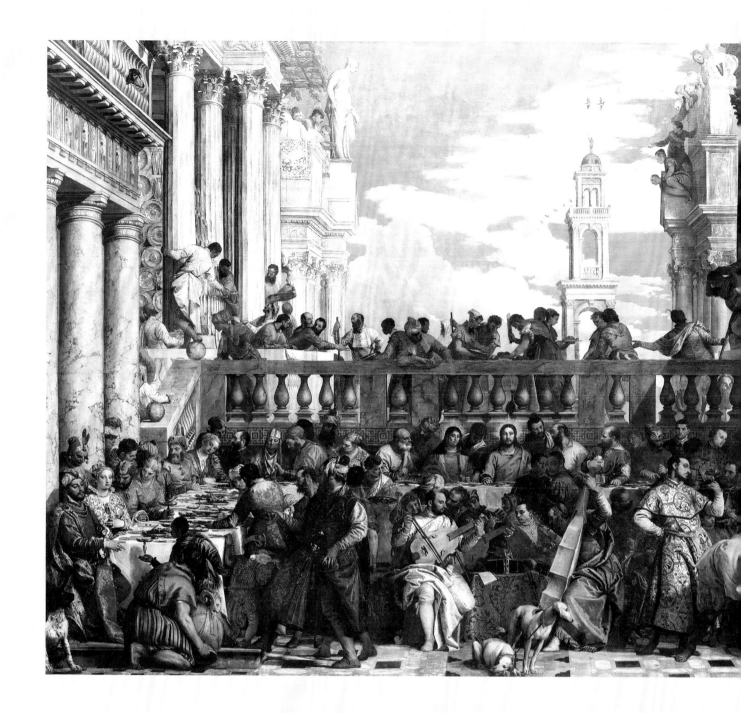

迦拿的婚禮

維洛納人保羅（一五二八年－一五八八年）
作於一五六二年－一五六三年，油彩、帆布

維洛納人保羅本名為保羅‧卡里雅利（Veronese Paolo Caliari），是位義大利畫家，
活躍於文藝復興時期的威尼斯。
他的作品以大尺寸、色彩繽紛、細節繁多的構圖聞名。

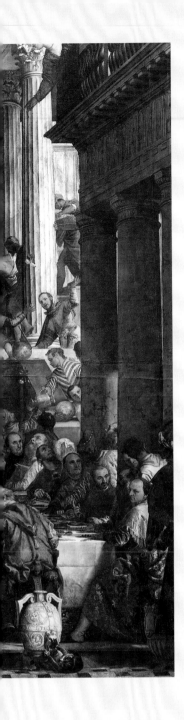

搶當主角

「哈——囉——！我在這裡，左邊！我穿著藍色、紅色的袍子，旁邊坐著美麗老婆，她穿淺藍色。」

「這幅畫是我們的婚宴，我倆又是婚禮上的新人，所以你可能會期待我們的位置會落在畫作正中間。」

「不過，並非如此，畫作的中心是耶穌，向來被所有人認定是我們這場婚宴上的主角。你看維洛納人保羅還幫祂畫上了光暈。」

「真叫人不敢相信，祂就這樣光明正大地在我們的婚宴上**喧賓奪主**！」

「這本書裡，其他人都在抱怨蒙娜麗莎搶了他們的風頭，但是他們至少還是自己作品裡的**主角**吧！真叫人羨慕……」

「你知道最糟糕的是什麼嗎？大家還期待我們對耶穌心懷感激欸！因為祂在我們的婚宴上施行了第一個神蹟，**把水變成酒**讓大家享用。你可以看到畫作右邊的侍從們正拿著酒壺倒酒。」

「真是感謝你喔，耶穌。就因為這場神蹟成了大家關注與討論的焦點，我們倆從此以後被世人認定是待客不周的婚宴主辦方，預備的酒水居然不夠讓賓客盡歡。很丟臉欸！」

「不過，我們的婚宴是**聖經**故事，是真的很特別啦。而且呀，當天所有的來賓一定都對婚宴印象深刻。」

嘉賓派對

「我得說明，除了我失去主角光環這一點，我還是滿喜歡保羅在這幅畫裡的安排。」

「我也是啊，親愛的！他把我倆的婚宴想像成**十六世紀義大利威尼斯的盛大宴席**——也就是他本人生活的時空背景。一切都好迷人啊，你看，人們身上穿的衣服顏色豔麗、花紋繁複，多美啊！大家**玩得真開心**！」

「畫家還把聖經記載的賓客名單升級了，加入了他那個年代的藝術家與社會領袖，好多重要貴賓啊，太榮幸了，我真想鋪上紅毯，不過那會遮住美麗的磁磚地板。」

大即是美

「親愛的，你知道羅浮宮裡最大幅的畫作是哪個嗎？說來聽聽！你可能會覺得其他的畫作看起來很小，那是因為**我們是幅巨大的畫作**！我們比一般兩層樓的房子還高呢！我們就是羅浮宮最大幅的畫。」

「哇塞！難怪維洛納的保羅在每個人身上都畫上了**那麼多細節**——每張臉孔、誰跟誰在說話、連衣服的垂墜都散發光澤！」

「沒錯，保羅的專長就是繪製尺寸巨大、色澤豐富的作品——而大家也愛他的作品！他在世的時候絕對不是默默無聞、挨餓受凍的潦倒藝術家，他在世時**事業成功、名利雙收**！」

尋找狗狗

「我可不記得在喜帖上面寫可以帶狗入席，親愛的，不是嗎？」

「當然不行啊！那些樂師居然帶白色獵犬來參加婚宴，我可不太高興。」

「而且還有貓欸！貓！？誰會帶貓來參加婚禮啊？！」

「我們的婚宴上，不請自來的動物還不少的說……」

「不好意思，親愛的讀者，沒錯，就是你！你可以在畫裡面找到貓貓或狗狗的蹤影嗎，看一眼就好？**非常感謝你**，別忘了也要看看桌面上啊。」

膽大包天的拿破崙

「喔，親愛的，我有時候會忘記除了羅浮宮，我們以前還住過別的地方。」

「那也是因為我們住在羅浮宮的日子已經超過兩百年啦！是從什麼時候開始的呢……」

「親愛的，拿破崙在一七九八年打敗威尼斯，還強迫威尼斯的領袖把我們從那座修道院的牆上拆下來，交到他手裡，此後我們就一直住在這裡了。」

「啊，沒錯、沒錯，抱歉，親愛的，我是不是又在想當年了？」

「我們結為連理已經快要五百年嘍——我想你那樣也很正常啦。」

「也是啦，我得說，在戰爭中打贏某個國家，就馬上把人家珍愛的藝術珍寶奪走，這種作風的確滿讓人震驚。以前常常發生這種事，你還記得嗎？以我們的例子來說，法王路易十八世確實曾答應給威尼斯的人民一幅畫作為交換——那是勒布倫的作品，也就是路易十四世的宮廷畫家。」

「我們要看事情好的那一面，至少拿破崙把我們送來羅浮宮，讓很多人可以來欣賞我們，他沒有把我們藏起來當作私人收藏。我們的派對這麼棒，值得千百萬人前來觀賞，不是嗎，親愛的。」

鰩魚

尚‧巴蒂斯特‧西梅翁‧夏丹（一六九九年－一七七九年）
約繪於一七二五年－一七二六年，油彩、帆布

夏丹是法國畫家，活躍於十八世紀的巴黎。
他的畫作以靜物、家中日常所見聞名。

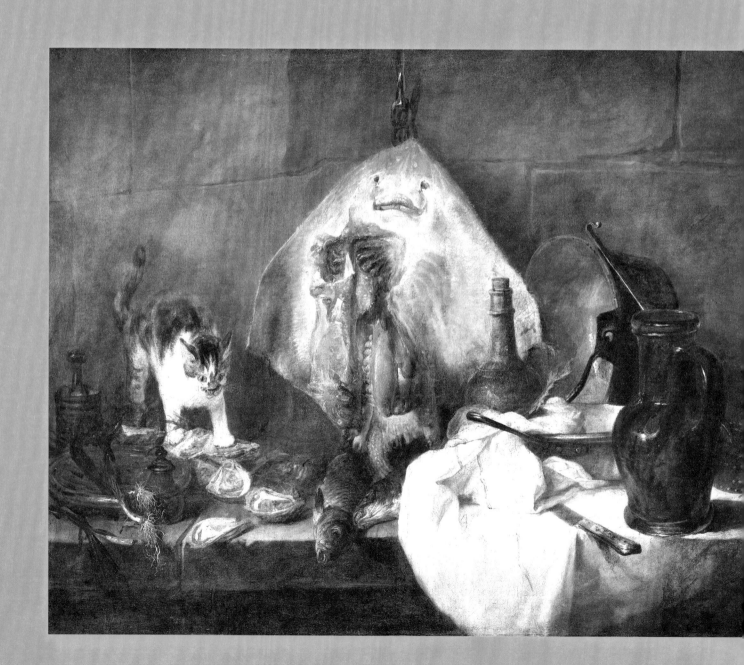

嚇人魚腥味

喵喵喵喵喵！噁，那個噁心、討厭、揮之不去的魚味，到現在還讓我渾身不對勁。你本來一定會覺得，貓貓的夢想就是遊走在滿桌生**蠔與鮮魚**之間，對吧？但是，看看我，我緊張得要命啊，耳朵後壓、拱背、全身炸毛——簡直就像剛**觸電**一樣。你覺得我看起來開心嗎？

我承認啦，有時候我覺得鱸魚有點可憐，即使它**真的很噁**。雖然我眼前的魚跟生蠔也都死透了，我倒是對它們沒啥感覺，是有點想當作**小點心**啦，不過也要等到我的心情平復之後……

我覺得，問題應該出在鱸魚的臉吧，看起來有點像人，又有點**像外星人**，不是嗎？鼻孔看起來像眼睛，大大的嘴巴又跟人類的嘴巴有點類似，蒼白發光的皮膚則看起來像是**來自異世界**，而你能看見被切開的魚身裡頭，寫實濕黏的生魚肉與內臟。看著鱸魚，你有什麼感覺？

靜物主角

世界上有那麼多東西可以畫，夏丹幹嘛偏偏要選一堆擺在桌上看起來不相干的東西？而且啊，他在世時，同時代的人們都認為，描繪物體的繪畫——**靜物畫**——遠遠比不上描繪名人、古老傳說故事作品。

我想，夏丹認為那些潛規則很蠢。他的繪畫作品**精彩**的程度，讓世人對靜物畫多了幾分敬意，沒有因為夏丹畫靜物就貶低他的地位。

要能看出夏丹是如何讓一切在畫面中達到**完美平衡**，最好的方法是用手遮住畫作的一部分（以我來說是要用肉球來遮）。看看那把突出的刀、湯匙的握把、生蠔，甚至是貓貓我本尊，是否就有點怪怪的？

浴女

尚·奧古斯特－多米尼克·安格爾
（一七八〇年－一八六七年）
作於一八〇八年，油彩、帆布

安格爾是位法國畫家，活躍於十九世紀，他以畫技出色聞名，創作新古典主義的作品。

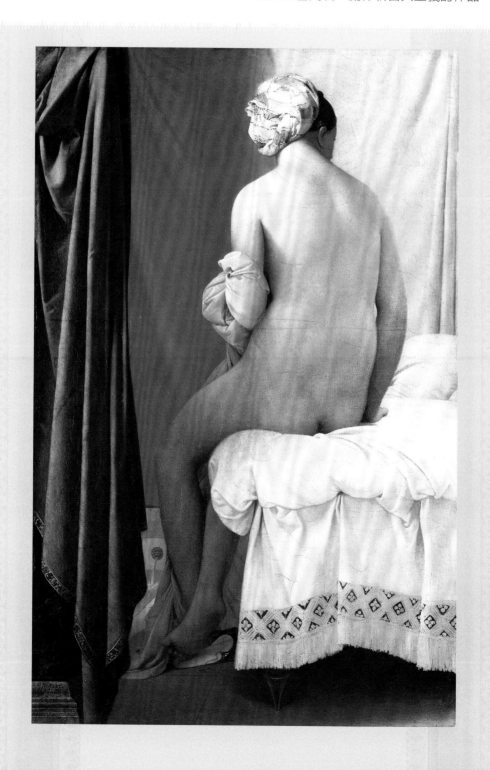

讓人有點鄂隱私行不行阿！

可以不要看了嗎？我正準備**舒舒服服地好好泡個澡**，大家卻一直在我背後偷窺！壓力山大！

我才不是因為我把屁屁對著全世界而感到在意，那個我沒差！我在意的是，這裡本該是**個寧靜的私人空間**，讓人可以暫時忘卻塵世煩憂吧，你不覺得嗎？我的意思是，我的浴缸可能跟你的看起來很不一樣——你看，它其實是床旁邊的地板上下凹的地方，有一尊金色小獅子是出水口，正在填滿浴缸。但是泡澡這件事的本質沒什麼不同，就算過了兩百多年也是一樣啊！

很多人覺得看著我這幅畫，讓他們感到放鬆，我覺得這真的超不公平。你也感覺放鬆嗎？我完全可以理解。不少畫作的畫面滿載：豔麗的顏色、花紋、人物、物品、細節，整幅都是如此。但我這幅呢，就只有我，加上一張床、簾子、浴缸。

還有，我覺得真正讓人放鬆的部分是我本身沒有特意看向某處。我的身體也沒有遭到擠壓或伸展，呈現任何不自然、「女性化」的外型，或是擺出在現實生活中會很不舒服、很詭異的姿勢，**我就只是靜靜地坐著**，微微駝背，等浴缸裝滿水。好了，請容我離席⋯⋯

一抹色彩

偷偷告訴你喔，要不是安格爾厲害得不得了，這幅畫真的**無聊到爆炸**，其實藝壇的評論也是過了很多年，才把評價從「哦，是喔」提高成「哇，不得了」。

那麼，這幅畫被認為是傑作的原因何在？對我來說有兩點，其一是**紅色**。你看我頭上的包巾，讓畫面上方出現了一抹亮眼的色彩。其二是畫面中的**紋理**。你看這張床上的布料，還有我的肌膚，兩者都有光影明暗、平滑粗糙、皺褶流線等對比。你能不能想像這些東西**摸起來**的感覺呢？

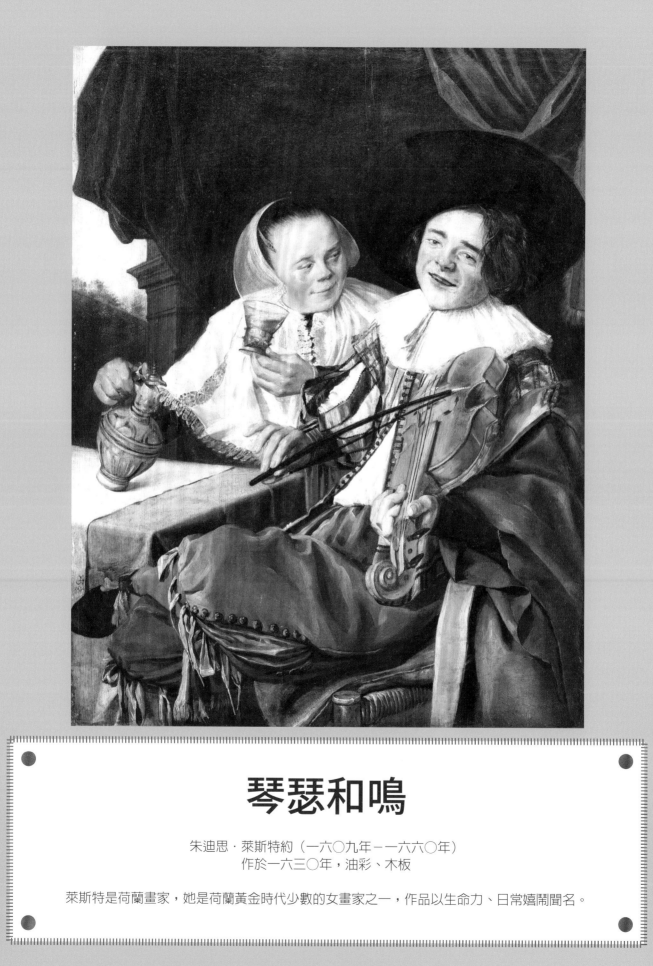

琴瑟和鳴

朱迪思・萊斯特約（一六〇九年－一六六〇年）
作於一六三〇年，油彩、木板

萊斯特是荷蘭畫家，她是荷蘭黃金時代少數的女畫家之一，作品以生命力、日常嬉鬧聞名。

來首歌吧？

「啊，羅浮宮裡的藝術品，表情大半都好嚴肅啊，難怪蒙娜麗莎不過**微微一笑**，大家就談論個沒完——要是看到名畫中的人物在大笑，可能很震驚吧！」

「哈！親愛的，你說得一點也沒錯。老實說，我只不過是**演奏幾個音符**、我倆唱個歌兒，就遭到多少人冷眼相看啊。我是說，好啦，有時候我們確實到很晚還在鬧……但是誰不喜歡開派對呢？」

「我們天生**愛熱鬧**啊——畫名的原意就是宴會中狂歡的一對伴侶嘛！畫下咱們倆的朱迪思·萊斯特就是喜歡描繪音樂家與享樂的人們呀。」

「我們的萊斯特可是號不得了的人物，她生活的年代在四百多年前，當時**女性藝術家**可沒幾個呢。萊斯特的家人是以釀啤酒為業，那時，不是來自藝術世家的女藝術家，肯定是少之又少。」

「但是她還是贏得了眾人的尊敬。她甚至還開設**自己的畫室**呢，她有助手，也有學生來拜師學藝。她筆下的女性也跟她一樣有**自信**。你看，我在畫面中正在享受人生，沒有被安排在角落、當成脆弱洋娃娃來擺飾。」

「值得乾杯！那我們要不要再來一首歌？」

是萊斯特，還是哈爾斯？

「幾世紀以來，人們一致認為畫下我倆的是**另一位畫家**，法蘭斯·哈爾斯。萊斯特也認識他啊，事實上，她還曾經為了哈爾斯拐走她的助手而告上法院呢！萊斯特也很可能曾經跟哈爾斯一同學藝。不過，事實證明畫作上的哈爾斯簽名是**偽造**的，掩蓋了萊斯特原本的簽名！」

「是呀，羅浮宮的專家發現了簽名是偽造的，幹得好啊！後來大家也發現，一般認為是哈爾斯作品的畫裡，有不少事實上出自萊斯特之手。」

「人們能明白這些作品是她的功勞，真是可喜可賀，那我們要不要再唱幾首來慶祝慶祝？」

娜芙提雅貝特公主的墓碑

約作於公元前二五九〇年－二五三三年，石灰岩石板畫

這塊石板來自公元前三千年前的古埃及公主之墓，
吉薩大金字塔也是在這段時期前後建造。

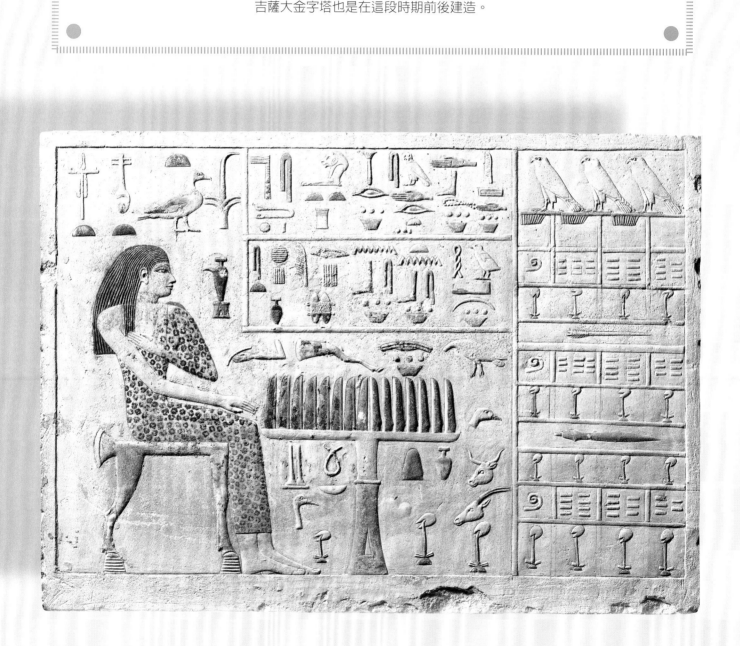

公主等級的宴席

哇嗚，好好吃、好好吃呀！媽咪跟爹地總是說我值得**最好的東西**，我也覺得，畢竟我尊為公主。不過啊，我最愛的藝術家們這次可說是卯足全力了，你看看這宴席多豐富，這可**都是我的**，直到永永遠遠。

我正前方擺著的是十五條麵包，不如就從這裡開始享用吧，先來個一條，還是兩三條好呢？而且你看，麵包上面還有條美味的腿肉——是牛肉、羚肉之類的肉品。嗯，還有一隻鵝，就在肉的右邊，有看到嗎？我承認，我們古埃及的繪畫風格不能說是**超級寫實派**，看起來還比較像密碼——不過這些還是讓我垂涎三尺啊。

往饘聖書文

這些小圖畫有點像是帶**有魔法的承諾**，為我預備食物用的。活在古埃及的我們相信，人死後有**來世**，前往類似塵世的世界生活，在來世中我們也需要用到塵世的東西，才能過上舒服的生活——也就是飲食、衣飾、我們心中喜愛的東西，再來點奢侈品。

聖書文的圖畫與文字——包含人物——都像是咒文或祈禱文，好讓這些事物可以**永遠長存**。很酷吧？我死掉的時候，我的家人請藝術家打造了這塊石碑，上面滿是宴席，就放在我們家族的陵墓之中。

如果你想知道我的宴席有多麼澎湃，你還真得讀懂聖書文——也就是我們古埃及人作為文字使用的小小圖畫。同學們，準備上課嘍！

好，先來看看我美麗的腳趾尖的上方，是不是有些奇怪的圖案，像是匕首尖端掛了半個氣球？這些是蓮花，一朵蓮花圖案代表一千個，所以碑文上只要出現蓮花圖案，就代表周圍其他圖案所提的東西，我都可以得到一千個。**成千的美味珍饈，都是我的！**你在碑文上可以找到幾朵蓮花呢？

桌子上方的兩欄聖書文裡，記載了各式各樣的好料，比如超好吃的無花果、糕餅、棗子，還有用葡萄與棗椰製作的大人飲品。你問我會不會跟別人分享？**才不要咧！**這些好東西對於平民老百姓來說太營養了，他們會吃不消的。

水噹噹！

不是我要自誇，但我才不想假謙虛，我的穿搭很美吧！哎唷，你看看，我都四千五百歲了，**穿搭方式還是這麼優秀**！我有濃密的黑色假髮，經典迷人；我有豹紋裙裝也很讚！我當然不會想要穿你們現代人用皮草做的新衣，那可是害許多動物瀕臨絕種的兇手，不過我身上這件可是復古風美裙。

我也喜歡藝術家為我設計的姿勢，非常高雅。你先不要急著說我的姿勢**扭曲或古怪**，這種人物畫法是我這個時期常見的方式。頭部側面呈現，肩膀正面呈現，腿部則是側面。這當然不是什麼舒服得不得了的姿勢，不過我也習慣了啦。你可以自己試看看。

你知道人們有時候會稱我為「東方美女」嗎？哎唷，真讓我害羞，不過重要的不是別人的想法，而是**自己感覺很棒**。當大家只注意到蒙娜麗莎的時候，我總是這麼提醒自己，不去想她一點也沒有我的皇家氣質。還有一個方法也對我很有幫助，就是美容保養啊，寶貝！中間第二欄的聖書文內容記載的就是給我用的香氛、乳液，還有兩款眼線（綠色與黑色）。**寵愛自己的感覺真好**！

我之所以看起來還能保持色澤，確實也有一點點的外力幫助。基本上，我的墓碑被**鑲在一面牆上**，長達數千年之久——這可不怎麼好玩——當然那個環境讓我保持絕佳的狀態，不過實在無聊得要命啊。現在我終於可以每天看著人來人往的世界，很幸福！

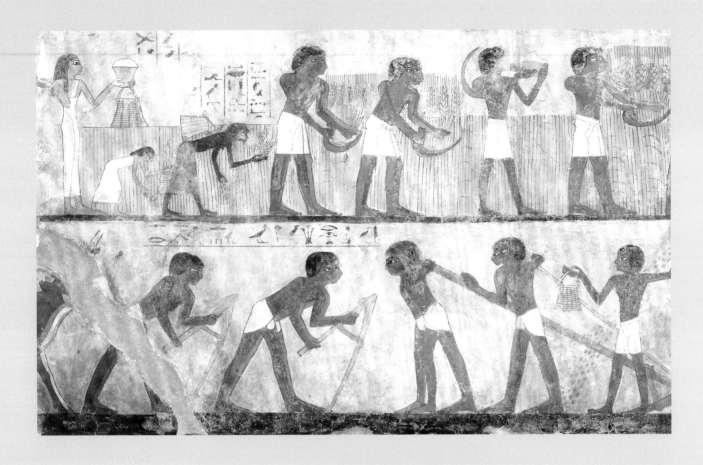

要有的，不可以有的

　　我有點忘記剛剛有沒有提到**我是公主**？什麼？我有嗎？好啦，這真的有點重要，我頭頂正上方的記載就是在寫這件事——我的名字、我屬於古夫法老家族的一分子。我可能是他的女兒或手足？都過了幾千年，我也記不清了。不論如何，我出身於**社會頂端**，有錢、有權、有僕役、生活奢華，就是典型的公主命。

　　不過，當時的人也不都是如此，我聽說窮苦的人們生活很艱辛，多數的人是農民，得要**整天耕作**才能獲取飲食所需、得以販售作物。那些人下葬的時候可沒辦法跟我一樣排場鋪張，不過今天可以從一些為皇室、富人製作的藝術品中，略窺他們生活中的一二事。

　　比如這幅來自神堂的畫是獻給某個叫做文樞的人，他是位書記（沒錯，跟本書第四十三頁那位一樣），負責記錄穀物收穫量，藝術家在作品裡描繪了工人在田裡勞動的情景。我們還可以得知他們**工作時的閒聊**——有看到工人周圍的聖碑文嗎？

　　我自己是覺得他們有點可憐——看看他們穿的衣服多寒酸，工作又多累人，不過感覺自己是個有貢獻的人，一定很不賴。要不是他們辛苦工作，我也不會有好吃的麵包可以享用。看看大多數人是怎麼生活的，讓我覺得自己很幸運——也**有點罪惡感**。你說什麼？才不要！我還是不會跟任何人分享我的大餐！你怎麼敢說這種話！

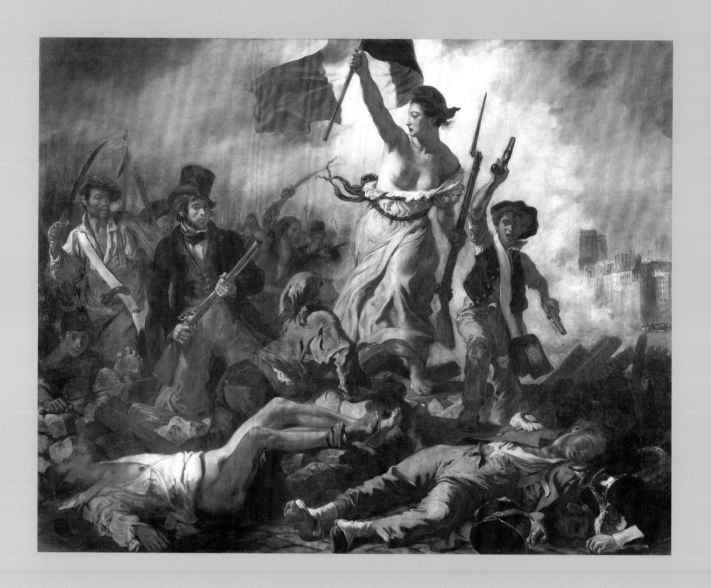

自由領導人民

尤金・德拉克洛瓦（一七九八年－一八六三年）
作於一八三〇年，油彩、帆布

德拉克洛瓦是法國畫家，生活於十九世紀。他的作品色彩豐富，
以歷史與文學為主題，場景浪漫。

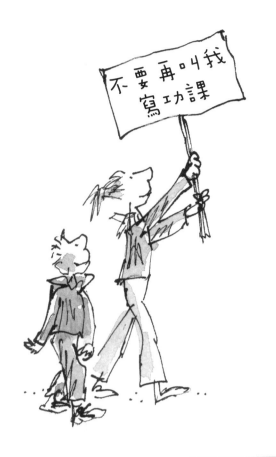

紅白藍

你認得出高舉在我手中的旗子嗎？沒錯，就是**法國國旗**！不過德拉克洛瓦畫下我這幅畫的時候，這面旗子象徵的是危險的革命，代表沒有國王的法蘭西，而人民擁有更多權力。法國國王顯然不怎麼欣賞這個主意……

你能不能看出德拉克洛瓦在畫中各處點綴的**紅色**、**藍色**與**白色**呢？不光是旗子，它的顏色也是革命概念的視覺表現，這有點像是我本人！我並不是實際存在的人物——而是自由的**概念**，化為人形。我就是革命的化身！

生生不息的革命

你問我我對蒙娜麗莎的看法？我才不會去想她——我忙著**領導革命**啊！我的名字是自由，而我在乎的就是自由。**自由屬於所有人**，自由永遠都該存在！所以我才會在巴黎的「七月革命」裡引領喧鬧的底層人民反抗國王。

這份工作辛苦嗎？當然！我有時候在外奔波會不會覺得很冷，覺得自己的穿搭實在不適合？當然！不過，當人心中有信念，他們就**可以改變世界**，而我深知我的天命就是成為人們心中所信。

好笑的是，德拉克洛瓦本人並不自認是革命分子，不過他看見別人為此奮鬥，深受啟發，畫下了這幅世界聞名的作品，而這幅畫在將近兩百年內反過來啟發了更多人**為自由而奮鬥**。你看，改變世界的方式不只一種。

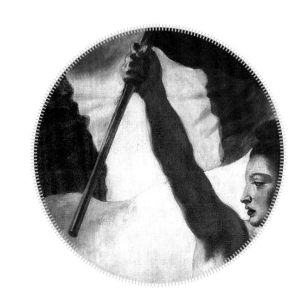

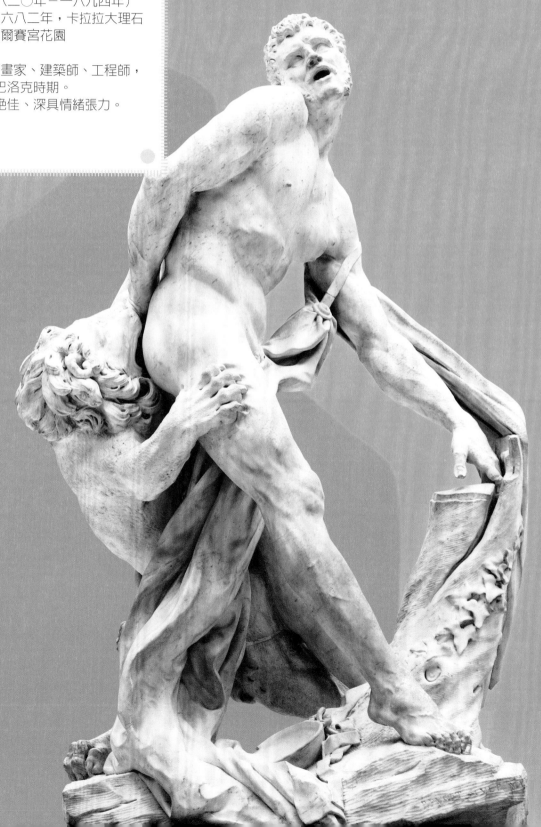

克羅托納的米隆

皮埃爾・皮杰（一六二〇年－一六九四年）
作於一六七二年－一六八二年，卡拉拉大理石
來自凡爾賽宮花園

皮杰是法國雕塑家、畫家、建築師、工程師，
生活於巴洛克時期。
他的作品表現力絕佳、深具情緒張力。

不要再咬我的屁股了！

痛痛痛痛痛痛！夠了喔，獅子，給我住手！你想想，都過了三百五十年，獅子再怎麼愛咬人，也會有覺得無聊的一天吧——至少該咬到累啊。不管了，你好，我叫做米隆——你現在看到的我，並不是我的正常表現，你有沒有過**某天過得很慘**，還慘上加慘的經歷？嗯，我也是，這就是我這副模樣的原因。

那天的一開始，我還是世界上最偉大的運動員，多次拿下奧林匹克運動會摔角冠軍，聲名遠播，傳遍整個古希臘，甚至傳到了外地去。不過，故事接下的發展是，我宣稱我可以**徒手劈開樹樁**。劇透警告：我沒辦到。你能猜到接下來發生什麼事嗎？

沒錯，我的手卡在木頭裡面了，這可不是我一開始計畫要展現的男子氣概。正當我準備將這小小的失誤一笑置之時，來了**一頭野獸**，張口就把我給吞了！我就說啦，很慘的一天。而現在我這輩子最尷尬的一刻，被人做成雕塑品，永遠長存。（抖）

往好的一面看，我看起來很壯吧？身體因為疼痛而扭曲，倒是讓我這身肌肉表露無遺。皮杰還仔細打磨，讓我的大理石皮膚顯得平滑，卻特意讓其他的部分保持粗糙，好強調差異。這傢伙真是**運用大理石的高手**啊！他自己也說：「大理石見了我也要瑟瑟發抖。」唔，是有點愛吹噓，但我可沒資格說什麼。

巴洛克風格

我的故事很戲劇化吧？是不是高潮迭起？所以皮杰知道以他的巴洛克風格來呈現這個主題，完美契合！話說回來，巴洛克是大約四百年前發生於歐洲各處的藝術運動，著重強調作品的戲劇張力。

你看，這隻獅子跟我本人頭都向後扭轉、肌肉賁張、腳趾發力，每一個細節看起來像是隨時**可以變成活物**。你是否彷彿可以聽見我的慘叫聲？巴洛克風格的重點就在於善於捕捉物質與情緒帶給人的**衝擊力**，讓觀者因為藝術作品而失去自制，激發觀賞者的體會與感覺。

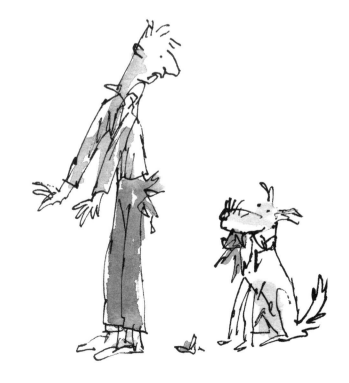

書記官坐像

約作於公元前二六二〇年－二五〇〇年，石灰岩、雪花石膏、水晶、紅銅

我們不知道任何古埃及藝術家的名字。
這座雕像被發現的地點位於薩卡拉，埃及一處古老墓地。

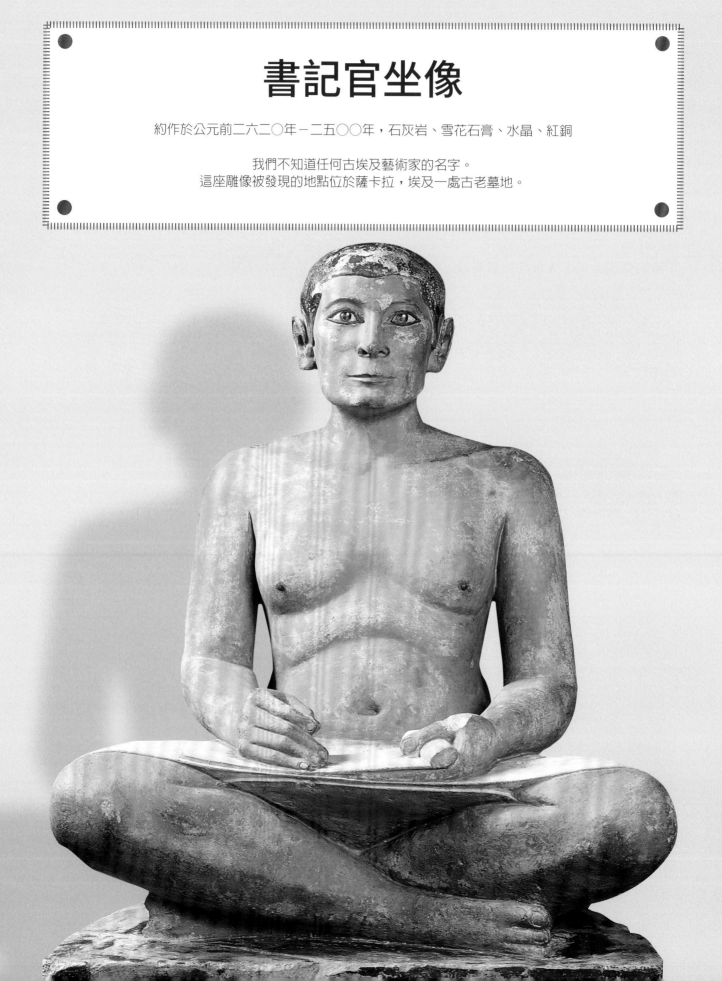

休息時間到了嗎？

要我說，蒙娜麗莎備受關注這種事，我根本就懶得管。拜託啊，我已經活這麼久了——將近四千五百年了，仔細算的話——只要我自己**沒有碎裂**、化為塵土的話，我就很開心了。我又不是什麼偉大的領袖或神明，也不是特別華麗的東西，很多人會想來看看我，已經讓我受寵若驚了。

我只是個書記，為了服侍法老而工作（我的時代裡，人們稱呼國王或女王為法老），專門記載事宜、管理王國的日常事務。我腿上鋪開的**卷軸**很可靠，不過我似乎記得以前還有枝畫筆……哎，不管了，都過這麼多年了，總會丟失幾個東西。

如果要我發什麼牢騷的話，我只有一件事想說——**我熱愛我的工作**，真的，但是我承擔書記的職責已經幾千年了，請一天假應該**不算很過分吧**？

看著我的眼睛

人們總愛跟我說——應該說，站在我面前的時候對彼此這麼說——我看起來栩栩如生。**「那雙眼睛！」**人們會驚呼。「那鎖骨、鬆弛的小肚腩、嘴巴附近的皺紋與陰影、臉頰、下巴，還有那個指甲——甚至看得見甲上皮！」當然，這些並非我的功勞，也無法歸功於創造我的藝術家，因為如今沒人知道我究竟出自誰手。

創造我的人顯然嫻熟於石刻技術，而且投注了大量心力打造我的雙眼。你仔細瞧，眼白採用的是血紋石，好讓眼球看起來更寫實，中間的瞳孔則是打磨過的水晶，所以瞳仁能**折射光線**，就像人的眼睛。是不是像到有點毛毛的呢？嘻嘻。

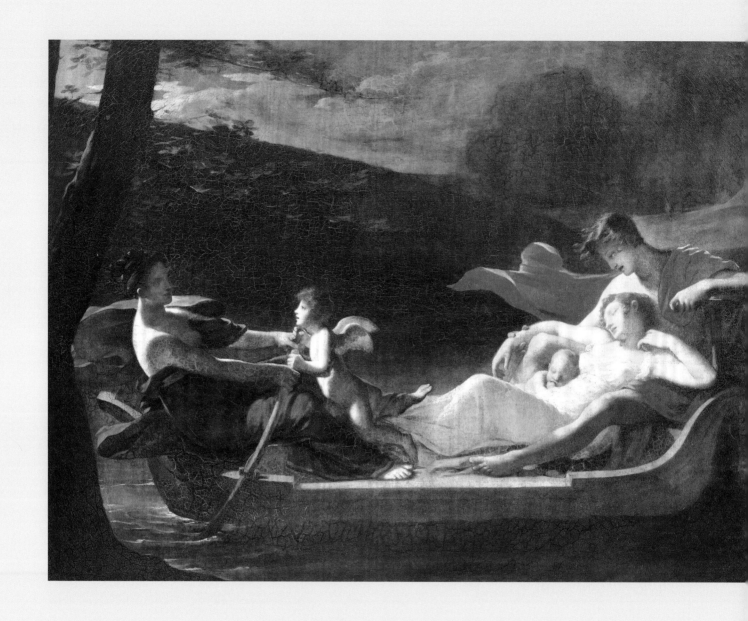

幸福之夢

康斯坦絲·邁爾（一七七八年－一八二一年）
繪於一八一九年，油彩、帆布

邁爾是法國女畫家，生活於十九世紀。
她的作品以氣氛寧靜的肖像、家庭生活即景見長。

打盹的與做夢的

「小姐！喂！小姐呀！」她總是沒回應，你也知道，她忙著看向船的另一頭。

我說啊，我才是有翅膀的那一位欸，拜託！這不是讓我比其他人更有趣嗎？畫家本人也希望大家看到我，你有發現我整張臉都有打光，亮亮的嗎？看起來就像我站在聚光燈下。

呃，聚光燈下的人還有打瞌睡的媽媽和寶寶，是沒錯啦，連那個眼神迷濛的爸爸身上都有些打光。不過，要不是因為我，他們才不會**相親相愛**地彼此依偎呢。我是愛神，而旁邊這位愛盯著人看的是幸運女神——所以這一家三口也受祂眷顧啦。

畫家本人知道，要活得快樂，**愛情與幸運**不可或缺。人生有時艱難殘酷，她自己的人生就常常如此。她試著追隨夢想，以藝術創作為業，並與心愛的男子共築生活，愛人是知名畫家，皮埃爾－保羅・普魯東。邁爾的人生未曾一帆風順。

你也明白，夢想總是容易被現實世界阻礙。不過，偉大的藝術之所以具有魔力，正是如此——藝術不為世界的法則所侷限。畫中這艘小船上，一家人正享受**完美的幸福時光**，不論船下的水有多深，大地是否被黑暗籠罩。邁爾頂多讓那險惡的世界能吹動披肩。這些安排讓這幅畫如夢似幻，美夢一般。

雙胞胎

羅浮宮還有一幅普魯東的素描，看起來跟邁爾這幅畫非常神似，如果你兩幅都看過的話……那素描是偽造的嗎？還是巧合？或是其中有個是抄襲的，比如你們班上會抄數學作業的同學（還是互抄）？**好問題**——以上皆非！

事實上，普魯東與邁爾曾合作創作，所以她以普魯東的素描為基礎，創作自己的作品。那個時代有許多人認為女人成不了藝術，還說邁爾只是量產型的山寨普魯東。不過，今天我們認為邁爾是有自己特色的**傑出藝術家**，那些性別歧視的傢伙活該被噓啦！

馬利駿馬

紀堯姆・庫斯圖（一六七七年－一七四六年）
作於一七四五年，大理石

庫斯圖是法國雕塑家，生活於巴洛克時期，
作品富有戲劇張力，
許多作品是為了法國國王而創作。

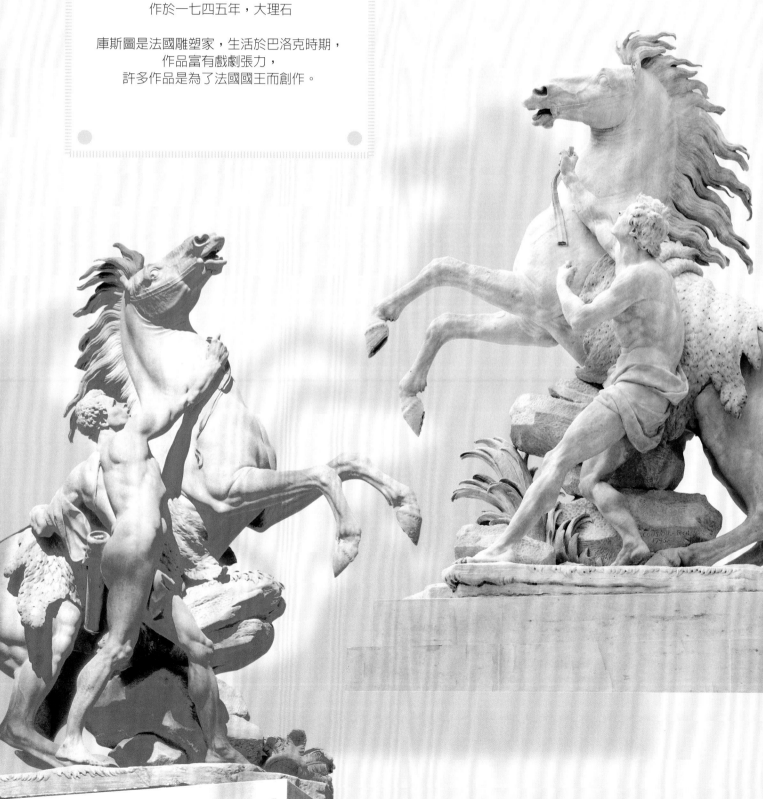

嘿呀！你好啊！

「給我下來！我是頭野獸！我有自由的靈魂，誰都不能馴服我！尤其是不知道打哪來的**半裸人類**，連紅蘿蔔或蘋果都沒有，雙手空空還敢來打招呼！」

「沒錯！就是這樣！好歹先帶個點心來給我，再替自己穿件衣服，不然誰要理你。我說啊，他是我的馬伕，本來現在就該是他的上班時間，可是我身上穿的比他還多，我背上還有這張破布！」

「如果我負責當馬伕的話，我對我們兩匹馬會多點敬意。我們可是威風凜凜又強壯有力！是人類平均身高的兩倍高大，從頭到蹄都肌肉勃發，脖子上的馬鬃飛揚，張嘴嘶鳴，怒火難平……」

「嘶——！沒錯，那些馬伕真該管好自己。他們拿來控制馬的韁繩，早就被我倆給拉斷了。」

「可不是！如果我們不是用笨重的大理石打造的，早就跑得老遠了！想像一下我們肩並肩、快步橫越巴黎的畫面——**看起來一定很帥**！你能想像嗎？」

「那還用說！雖然說，我們不管在哪都已經很帥了。很難想像雕塑家庫斯圖是拿一整塊巨型大理石來打造我倆，還有我們旁邊的東西，比如馬伕、地毯、植物、石頭等。好啦，石頭可能不算太難想像。但是當初那塊巨石可是超過三公尺高呢！」

坐鎮家中

「是說啊，雖然我生性**愛自由又狂野**，卻滿喜歡待在這座馬利宮的呢。這裡像是置身戶外，不過頭上有玻璃屋頂，所以住起來很舒適。我居然說這種話，你是不是覺得我老了？」

「沒關係，我們年紀真的不小啦！住在馬利宮的時光真的挺不錯的呀，路易十五世還好心地把我倆分別安放在馬用水槽的兩側。而且我好愛待在大大的廣場上，比如第一次法國大革命的協和廣場——那回感覺就像我們也是其中的一分子。不過，外頭的強風冷雨也造成了我們身上不少磨損。」

「是啊，搞不好我們可以在**狂野**、**自由**的同時，還能擁有**舒適**？喔不，連我都覺得這話聽起來好老！」

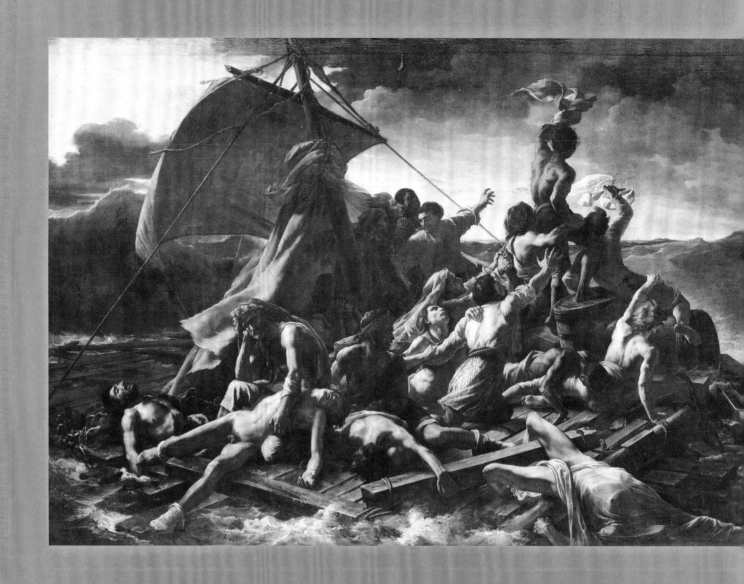

梅杜莎之筏

西奧多・傑利柯（一七九一年－一八二四年）
繪於一八一八年－一八一九年，油彩、帆布

傑利科是法國畫家、製圖師，
活躍於浪漫時期，作品具高度戲劇張力，取材自他生活時代時發生的真實事件。

史上最爛之旅

「停下來！等等！你在幹嘛？我們在這裡啦！你看不到嗎？揮舞紅白旗的那條手臂就是我的，就站在桶子上，我不知道什麼時候會失去平衡……」

「吼嘖！都過了二百年了，他還是以為會有船來拯救我們，就是海平面遠方那個小點。我一直在說，那艘船離我們**太過遙遠**了！你自己看，是不是幾乎看不到船？那個揮白旗的傢伙腋下旁邊的水面上，有個朝天空延伸的鉛灰色船桅，有看到嗎？（那傢伙的**狐臭真恐怖**，我們被困在筏上超久……）」

「欸，至少我有在努力脫困啊！不然你縮在紅色毯子裡發愁，是幫了大家什麼忙？你以為你是世界上最老、脾氣又最差的小紅帽嗎？」

「唔，事實上我認為，你將發現我思考的主題**非常有深度**，死亡與人性。哦，還有，我們在命運與大自然的威力之前，是多麼無助、渺小，以及所謂的領導人對我等的死活有多麼不聞不問。」

「隨你啦，大家都覺得你超掃興的。擱淺又挨餓的人又不是只有你，大家都一樣——我們能活下來已經很幸運了！除了你，活著的人都努力在四處張望、揮舞求救，不是在看船就是在看彼此，大家都在**努力活下去啊**！真是的，等我們被救上那艘船之後，我才不要跟你睡在上下鋪！」

根據真實故事改編

「好，我猜你大概在想這幅可怕的木筏受困圖，應該是來自某個故事，或是傑利柯的想像（藝術家都很會編故事，不是嗎？），但並非如此。梅杜莎號是一艘真實的船，船長高高在上卻一無是處，他之所以會擔任船長，只是因為他有些來頭不小、有權有勢的朋友。他活了二十幾年，從沒掛帆出航過！」

「梅杜莎號最後撞船沉沒了，不出所料，船上的救生艇根本不夠，所以我們緊急打造了這個**破爛木筏**，沒辦法上救生艇的人都擠在這裡……」

「……然後，切斷木筏聯繫的顯然是船長！他不管我們死活，只顧自己能不能安全上岸。是懦夫還是怎樣？一開始木筏上有一百五十人，你猜猜最後成功生還，告訴大家事發經過的有幾人？……十人。」

浪漫個鬼

「在我的年代,鮮花、晚餐才是浪漫,但是,描述我們**悲慘受難**的這幅畫,居然被稱作浪漫主義的作品!」

「你說得沒錯。傑利柯熱愛浪漫主義,不過浪漫主義藝術作品並不是兒女情長的情人節卡片或愛心小熊玩偶。在傑利柯的年代,浪漫主義指的是以**新的角度**來思考與創作藝術,此前人們依循規則來思考、生活與創作,浪漫主義則打破嚴謹的藝術規則,藝術家得鑽研出自己的藝術之道,更深入地感受與思考,在創作上有更多自由。」

「喔,所以我不是唯一一個喜歡深度思考、感受的人嘛。浪漫主義還有其他的面向嗎?」

「大自然的地位非常重要。你看這幅畫中,天空與海水的顏色與運動方式,這並不是為了人類主角而設計的寧靜背景,畫面本身**生猛有力**。觀眾幾乎可以看見海風威力,就蘊含在鼓脹的船帆、飄移的烏雲、翻騰的波濤之中。畫面複雜又有戲劇性。」

「所以,雖然我們只是剛好上了新聞版面的一般老百姓,不符合傳統繪畫選題,那也是因為浪漫主義的反動精神,才讓傑利柯把我們畫成這麼大幅的作品嗎?我記得大幅的畫作理應搭配古早的歷史、上古神話、聖經故事之類的主題,而我們只是**恰好**位於公眾醜聞風暴中心的普通人,事情也才剛過兩年而已……」

「沒錯!當時可是有一票藝評家不認同傑利柯的作風呢。」

好大的膽子

「你從書上看不出來，不過我們這幅畫非常巨大，大概像一般電影院銀幕的一半那麼大。真的很令人驚嘆！傑利柯日以繼夜地作畫，也還是花了八個月才完成。首度發表於羅浮宮，當時引起的騷動就跟我們這幅畫一樣大，我到現在還記得群眾倒抽一口氣、指指點點的樣子⋯⋯。」

「我也是。我想當時很多人覺得這麼巨大的畫裡有**屍體，既恐怖又血腥**。這幅畫拿到現在來看，都還是很有震撼力。說這話的我，一手還抱著屍體呢。」

「傑利柯的確盡他所能地畫出了這幅景象，也盡可能地以寫實的方式呈現屍體，甚至可說有點偏執了！他當時採訪生還者，跑去太平間研究死屍，還依照生還者的塗鴉在畫室裡搭建木筏，甚至畫了真正的屍塊，以確保黏稠的顏色、了無生氣的姿勢，都能正確呈現在作品之中。」

「而且他這麼做並不是出於任何人的委託或要求，這**真的很少見**。他深知這幅畫很特別⋯⋯。這幅畫讓梅杜莎號的醜聞更廣為人知，也的確引發抗議聲浪，反對法國國王、踐踏窮人以維護自身利益的精英社會等等。」

「是的。雖然這個故事的血腥細節，早就不是新聞了——這幅畫裡省略了某些部分，沒有呈現，比如木筏上人吃人的狀況（嗯哼，真的）⋯⋯不過對觀眾而言，在畫作中看到場景重現，所受的震撼更加強烈。」

影片主角

「我們一點也不在乎蒙娜麗莎，因為我們自己也很有名啊！Jay–Z、碧昂絲等歌星在羅浮宮拍攝ＭＶ的時候，就特別選了我們當作鏡頭中的背景。」

「哎唷，你真的應該多想想他們為什麼那麼做。梅杜莎號發生事故時，原本的航行是為了控制西非的塞內加爾。所以，也有些人認為傑利柯創作這幅畫是要批評奴隸制度與殖民主義。根據史料記載，有幸生還的海員中，只有一名黑人水手，但是傑利柯畫了三個。而且我的位置還被安排在木筏屍體金字塔的頂端，觀眾一定會看見我，看著我身受苦痛、懷抱希望、努力求生、遭人背棄。」

蒙松之獅

約作於一一〇〇年－一三〇〇年，青銅
來自西班牙蒙松德坎波斯

十二、十三世紀時，西班牙南部是穆斯林的地盤，
統治這片土地的哈里發（歷史上信仰伊斯蘭教的統治者）住在西班牙哥多華市。
這座獅像本來屬於大皇宮中的噴泉裝飾。

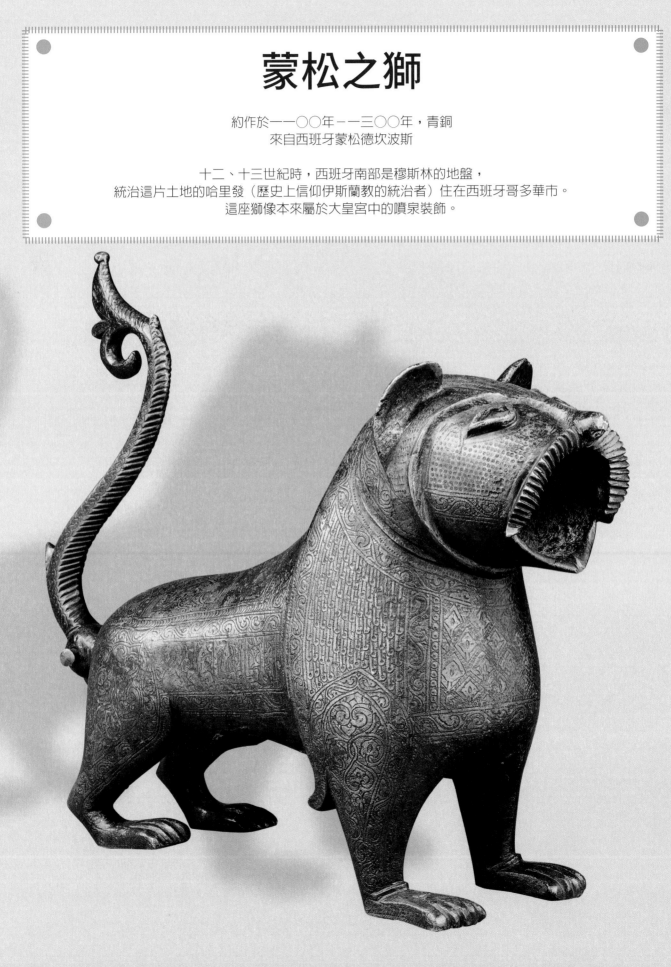

不許說我嘴巴大

　　有些人真的是有夠沒禮貌……對我指指點點、百般嘲弄，還模仿我的樣子！對啦，**我有一張大嘴巴**！你要當成火車山洞、打哈欠的鯨魚、深幽的洞窟、擴音器，還是外太空的黑洞，都隨便啦！但是，聽我解釋，嘴巴這麼大是有原因的！

　　那就是：我不只是一隻高齡老師子，我是**噴泉**！呃，事實上是噴泉的出水口。一般相信我是十二座獅像出水口之一，雖然我也記不清了。大約一百五十年前，有人在西班牙蒙松德坎波斯發現了我（所以我的名字裡有蒙松），位於遺跡之中，那裡曾是座雄偉的碉堡。世界知名的西班牙畫家馬里安諾·福爾圖尼將我納為收藏。以一座古老噴泉來說，算是挺風光的，不是嗎？

　　當然，**我可不是徒有外表，還具有功能性**。你有看到我肚子上大大的圓孔嗎？那是連接水管的地方，水流會湧入我的脖子，再從嘴巴噴出。想像一下**我以前噴水的樣子，是不是很讚**！寧靜自持，閃耀而穩固，為池中注入清澈冰涼的水。你心中有畫面了嗎？

紋飾與倖存

　　你有注意到我全身上下刻蝕的紋飾嗎？很美吧！不瞞你說，我以此為豪，因為像我這麼古老的金屬藝術品（我至少七百歲了，你相信嗎），要能流傳到今天，真的非常罕見。更別說**我的狀態非常好良**──不是我愛自誇！

　　伊斯蘭藝術品通常會以紋飾妝點，紋飾以圖形、葉片、花朵、文字等互相交織而成，就像我這樣。我身上刻的文字是庫法字母，也就是阿拉伯文最古老的書寫系統之一，內容是為人們祈福，「全然幸福」、「福澤美滿」。誰不想有這類的祝福呢？

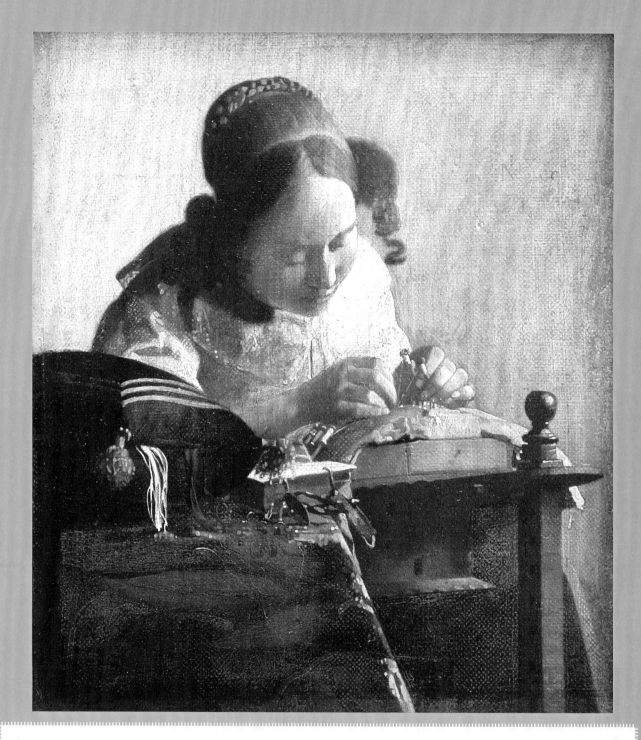

編蕾絲的少女

約翰尼斯・維梅爾（一六三二年－一六七五年）
約繪於一六六九年－一六七〇年，油彩、木框帆布

維梅爾是荷蘭畫家，生活於荷蘭黃金時代，
以精確的繪畫方式、美麗的光線聞名，作品多以寫實方式描繪日常生活。

沉迷於蕾絲

呀，你好啊！原諒我眼睛離不開我手邊的工作，要是不小心弄亂了，可是個大麻煩呢，而且我今天做得很順！**忘我境界**就是這樣，現代人好像叫做心流吧，我是這麼聽說的。

你有沒有在創作的時候感覺到心流的經驗，比如繪畫或寫作？就是，突然間事情變得很輕鬆，你更能享受其中，但是並不是種放鬆的狀態，你感覺心神完全被佔據。那個感覺很棒吧！

當我在編蕾絲的時候，要是能進入流暢的律動（把線頭交錯、扭轉，創造出美麗的形狀），我的感覺就是那樣，彷彿我能**完美掌握**一切，我隨著世界的脈動進行創作。維梅爾在繪製我的時候，也是這樣。你看，我全身上下都投入工作之中，我的頭前傾、肩膀向前蜷縮，雙手穩定地拉緊線頭。而我本人看起來並不緊繃或帶有壓力，只是全神貫注、恬靜地工作著。

雖然我是幅尺寸**迷你**的畫作（比 A4 紙還小！），畫面也不怎麼緊張刺激，我卻有一海票的粉絲。為什麼呢？我想是因為維梅爾在繪製我的時候，手法特殊，巧妙捕捉到我工作的這一刻。我的身分並不重要，我過去或未來的生活如何也不重要，世間擾攘在我耳邊淡去，我只是一個普通人，全心全意地工作，想要帶給世界一些美好的事物。

光線、攝影機、蕾絲工

你可以看到細小的淡色光點散布在我領口周圍與我手上的作品嗎？也出現在一旁的絲線與布料上。說到絲線，你仔細看看這些線，是不是**都有點模糊**，彷彿你是在看一張照片，而這些線不在焦點之中，而我的手與臉倒是有清楚的光影？

維梅爾在畫這張作品的時候，想了很多，也投注了很多心力來完成這幅畫，構思呈現光線的方式。有些人認為維梅爾以暗箱做實驗，才能得出這些效果，暗箱是早期相機形式的一種。如果你覺得看畫時，彷彿是坐在我身邊，這也是畫家刻意經營的結果。你看這幅畫第一眼關注到的，如果是我的雙手，那也是畫家刻意達到的效果喔！

藝術與技藝

維梅爾頗為天才，能運用顏料來營造他想要的效果，**分毫不差**。這可不是想要就做得到的事情。要下過許多苦工、鑽研其中學問，再花上時間磨礪技術。藝術「技藝」的部分可能聽起來不比創新想法、靈光乍現、瀟灑作畫那麼迷人，但是維梅爾認為技藝也一樣重要。

舉例而言，維梅爾專精繪畫的技藝，意思就是他深知如何運用顏色。別的畫家用起來可能會**死氣沉沉、黯淡無光**的顏色，到了他手上，會出現生命力。你看看我背後這面牆，看起來滿簡陋的吧？要是維梅爾希望他的畫作讓人「眼睛一亮」，或者看起來更豔麗，他難道不能選一個更好、更飽滿的顏色嗎？

但是他不要！如果不是因為這面牆顯得黯淡，我身上的黃色衣裳就不會在一瞬間獲取你的注意力，讓你的視線留在重點區域。那，我的衣服為什麼不能更明亮一點？也不行！那樣的話，深藍色的枕頭就沒辦法這麼乾淨俐落地切開黃色區域、為這幅畫建立前景。你明白了嗎？

我總是覺得，或許維梅爾之所以會帶著敬意地畫下我與我的工作，是因為他覺得我也是**創作上的同僚**。其他人可能會認為編蕾絲不過就是工匠的雕蟲小技，無法跟「崇高的藝術」沾上邊，或許維梅爾認為編蕾絲也有其價值所在，因為他是抱持敬意地看待自身技藝中的困難之處與重要性。我是這麼希望。

樸素的我

有些繪畫塞滿象徵符號、背景設定，好讓觀眾了解繪畫主題。不過我不是這樣！你看著這幅畫，能看出任何跟我有關的事情嗎？

對，我在編蕾絲——很明顯；我的穿著（以及頭髮）乾淨而簡樸；我面前擺著的大概是本聖經或祈禱書。這些只會告訴你，我是個「乖女孩」，而編蕾絲對荷蘭女性而言是非常合宜的活動。所以你看得出來**我並不是叛逆少女**（頂多偷偷叛逆而已）。

是啦，或許維梅爾欣賞我擺出來的好女孩模樣，乖乖從事好女孩該做的事情，可能會讓人想要翻白眼，不過維梅爾也**尊敬**我所做的工作，雖然編蕾絲在傳統上是「屬於女性」的活兒，維梅爾卻選擇把我本人、我的創造力放在舞台中心。事情不一定要非好即壞，對吧。

有藝術的地方就是家

你知道維梅爾的父親，雷尼爾，曾以布料製造為業嗎？他不是做蕾絲，而是一種叫做卡法的絨毛，以絲綢、棉花、羊毛混合而成的布料。維梅爾很可能看過父親工作的模樣。雷尼爾後來成為藝術品經銷商——也就是說，維梅爾的人生中，藝術與技藝總是**互相交織**。

你也不妨用維梅爾的眼光來看自己的人生吧。你的日常生活中，如果你慢下腳步，有什麼是你熟悉不已而美麗萬分的事物、活動呢？

夫妻石棺

約作於公元前五二〇年－五一〇年間，彩繪赤陶
發現於義大利切爾韋泰里

古時，伊特拉斯坎人生活於現今的義大利中部。
伊特拉斯坎藝術家的作品極具特色，有明顯的希臘藝術色彩。
切爾韋泰里是非常重要的考古遺址，這裡發現了大量考古證據，
其中包含附有雕刻物的棺，一如下圖所示。

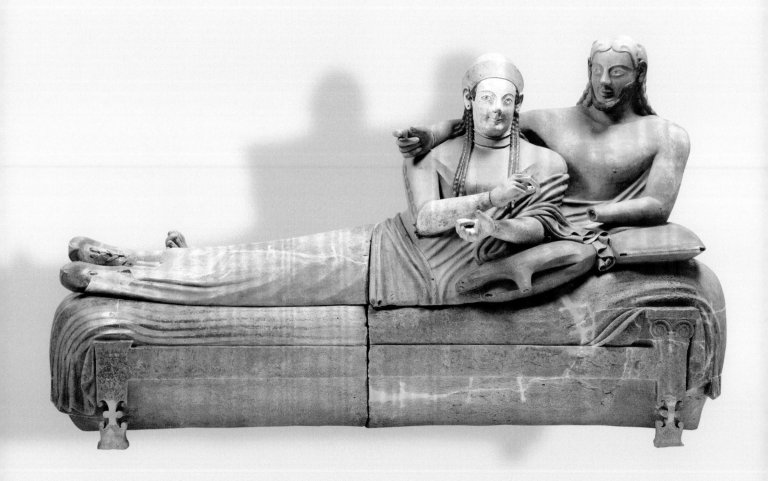

如膠似漆的伴侶

「那些人為了可愛的蒙娜麗莎忿忿不平，覺得她奪走了眾人的目光焦點……真無聊！我們就對自己的命運很滿意，是吧？親愛的老婆。我們有舒服的床、蓬鬆的枕頭，還能**躺在彼此的臂彎裡，直到永遠**。人生如此，夫復何求？」

「說得好，寶貝。我們對家人充滿感恩，他們聘請藝術家為我們打造石雕棺，讓我們在來生有美好的時光。我跟你說，我們一族——伊特拉斯坎人，來自你們現在的義大利——**相信死亡並不是生命的終點**。遺體燒成的灰燼就妥妥貼貼地藏在這座石雕棺的床板之內，我們就躺在上頭，而我倆的靈魂會長存於肖像之中——我們可真是不折不扣的浪漫派。」

吃午餐的女士們

「還有什麼會比舒舒服服地半躺在堆滿靠墊的床上更棒的呢？那就是在床上**吃大餐**！」

「喔！我也同意！說實在的，我倆的姿勢是伊特拉斯坎權貴（富有、地位崇高者）在宴席上吃晚餐的模樣，我們也是權貴之一。最棒的是：作為賓客，我本人就跟我親愛的丈夫有**同等重要**的地位。」

「沒錯。我們聽說歷世歷代有很多文化的觀念很落伍，認為女人比不上男人，或男人比較重要。但是我最棒的太太就跟我一樣**地位平等**，我們還活著時候如此，死後來生也不變。」

「喔，如果可以再吃一大盤蛋糕就好了，我們以前在宴會上常常吃的那種……」

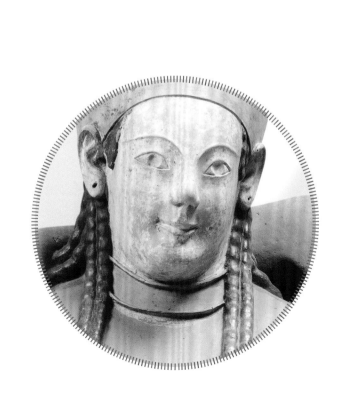

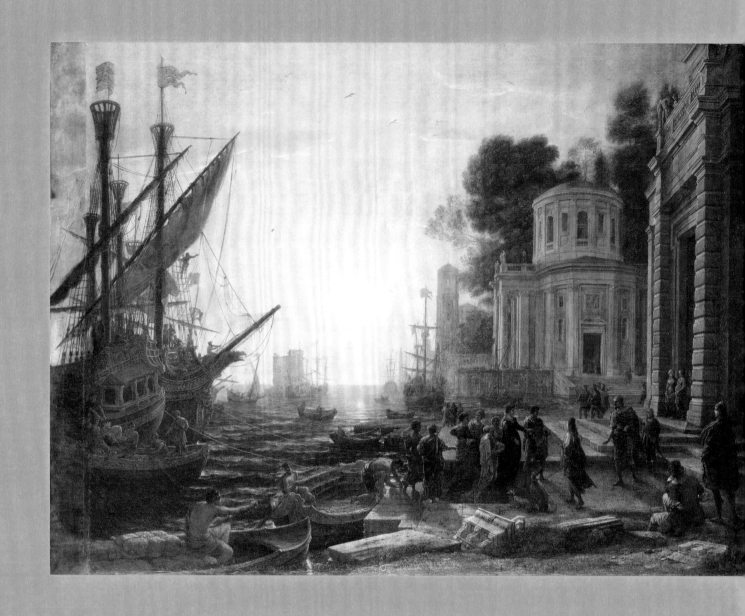

克麗奧佩脱拉於塔索斯上岸

克勞德·洛蘭（本姓熱萊，約一六○二年－一六八二年）
約繪於一六四二年－一六四三年，油彩、帆布

洛蘭本姓為熱萊，人們稱他為洛蘭，因為他來自法國洛蘭省。
他是十七世紀法國畫家，以風景畫聞名，主要描繪歷史、神話場景。

喲呼！我才是主角吧！

這太人神共憤了吧！**這應該是我的畫！**你看啊！畫的題名裡有我的名字欸！但是誰可以從這些小得跟螞蟻一樣的人群中看出哪一個是我啊？老天啊，我可是埃及女王！我是傳奇歌頌的主角，經典的象徵，莎士比亞還寫了一齣我的舞台劇！然後呢，我在這幅畫裡，居然還沒有天空來得亮眼！

我是說，這片天空很漂亮，是沒錯，那個叫洛蘭的傢伙，確實滿會畫天空的。海面、陽光也畫得不錯。我是說，他的主題根本是那些東西吧！大自然才是主題，而不是畫作的背景——也就是洛蘭的特色。我聽說，在他的時代，這樣是**滿有反叛精神**的。

你有發現這幅畫唯一的光點是太陽嗎？而且所有的東西看起來都朦朦朧朧的，有種寧靜、傍晚時分的氣質，陽光顏色柔和，影子拉得很長。（我在曖昧的光線中被這些影子籠罩，真是沒禮貌！）這讓我想到，我們都存在於大自然之中，渺小的我們所住的地方周圍有大片汪洋，頭上有廣闊穹蒼，人人都仰賴明亮碩大的太陽而活。

想起這些，也是美事一椿，不是嗎？不過，這可不能消弭我**主角地位被奪**走的恥辱！不是我要說，如果沒人看得到我的臉，我怎麼可能吸引大批觀眾，像蒙娜麗莎那樣？

羅馬與現實

如果你瞇著眼睛看，或是拿把放大鏡來，你可以猜出這幅畫裡發生了什麼事嗎？不容易吧，不過這個場景其實是歷史上很重要的一幕。我抵達塔索斯的那一刻，當時塔索斯是羅馬帝國的一部分，而我在此遇見了未來的丈夫，安東尼。我倆的婚姻**改變了世界**，將古羅馬與古埃及連結成一體。有權有勢的夫妻檔，就是在說我們吧……

但是，塔索斯跟畫中呈現的並不相同。洛蘭喜歡把古老的故事、建築物放進畫作裡，但是卻以他那個時代的景觀當作畫中場景——比如他眼中的羅馬、度假時喜歡的地點。他會以詩意、戲劇性的方式來描繪風景。真的很漂亮，但我不管，我還是很不爽！

夏

朱塞佩‧阿爾欽博托（一五二七年－一五九三年）
繪於一五七三年，油彩、帆布

阿爾欽博托是義大利畫家，生活於文藝復興時期，擅長以蔬菜水果與各式物品組成肖像畫。

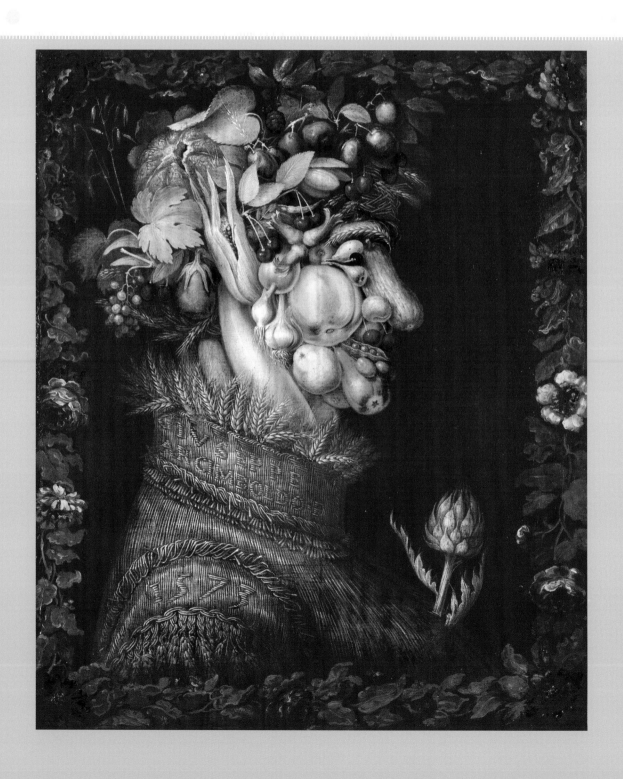

水果臉

有人聞到小黃瓜的氣味嗎？喔，還有櫻桃！不錯不錯。唔，可能還有一點青豆、梨子之類？真好吃啊！哎唷，等一下！**我又在聞我自己的味道了！**我知道對你來說，我看起來可能有點怪怪的，不過我可是自我感覺良好，而且我也很香，我就是個充滿生命的存在！滋味成熟、顏色豐富、多采多姿！

你能數出我臉上有多少種蔬果嗎？來嘛，數看看啊，很好玩的。你還可以找親朋好友來一起比賽。別忘了我的臉頰是桃子，小巧的耳朵是茄子，胸針是美美的朝鮮薊，我跟你說啊，如果你覺得很有趣的話，你可以去找我的系列作：《春》、《秋》、《冬》。阿爾欽博托聰明地運用符合時節的天然好食材來組成畫作。我們這四幅畫相輔相成，就像四季——也像人生的各個階段。

別忘了，人類也是**大自然的一部分**……雖然現代大都市、便捷快速的汽車、閃亮包膜的商品，可能會讓你忘了這回事。人們與大地一同成長、開花結果、年紀漸增，最後回歸塵土，就像其他的生物。我想阿爾欽博托應該是想提醒觀眾這件事吧。你覺得呢？

影分身之術

現在我要告訴你一個祕密……我是複製畫！但是，請注意，我不是偽造的！我的看法是，我有很多長得一樣的雙胞胎手足。阿爾欽博托在世時，並不是無人聞問、窮困潦倒、賣不出作品的藝術家，恰恰相反！我可是**搶手貨**！阿爾欽博托在一五六三年畫完第一幅《夏》，當時大家想要更多幅，所以他就繼續畫下去。首幅《夏》出現後十年，他畫下了我。

我的小麥夾克上有隱藏的編織文字「朱塞佩·阿爾欽博托」（脖子處）、「一五七三年」（肩膀處）。畫家也做了**一些更動**，好讓我不只是照搬原作。我的周圍有花朵交織的邊框，這可是原版《夏》裡沒有的東西。

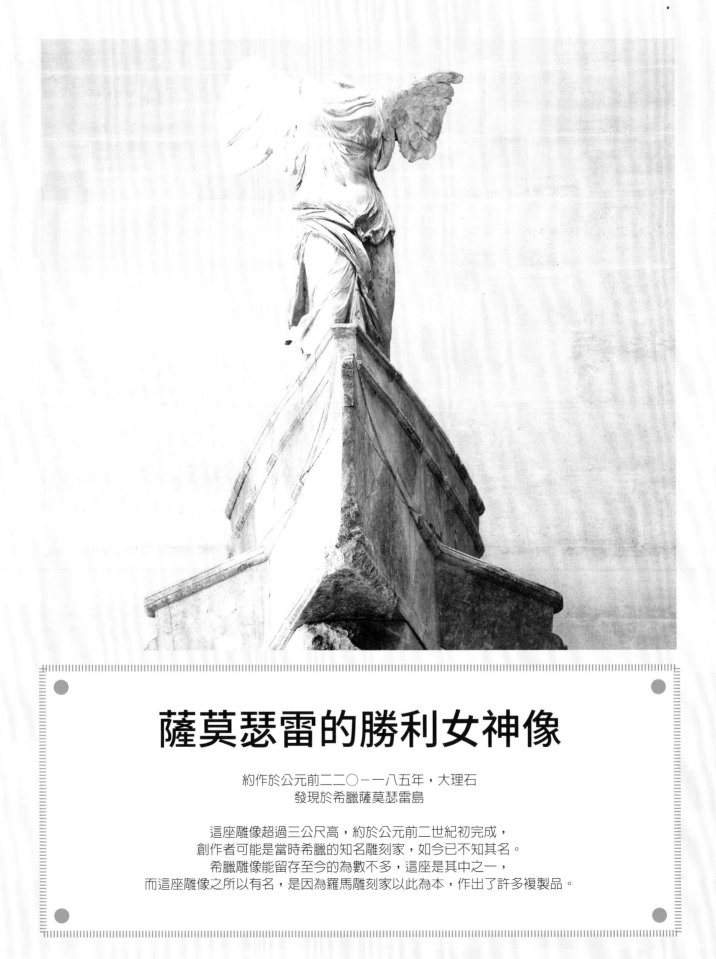

薩莫瑟雷的勝利女神像

約作於公元前二二〇－一八五年，大理石
發現於希臘薩莫瑟雷島

這座雕像超過三公尺高，約於公元前二世紀初完成，
創作者可能是當時希臘的知名雕刻家，如今已不知其名。
希臘雕像能留存至今的為數不多，這座是其中之一，
而這座雕像之所以有名，是因為羅馬雕刻家以此為本，作出了許多複製品。

修復女神

哎，渺小的人類，你來了。我是妮珂，**勝利女神**。在我面前，你是不是嚇得瑟瑟發抖了呢？肯定如此，但我沒有頭，沒辦法眼見為憑。

不過，我能以整體的模樣示人，已經很幸運了——我以前可是碎成了一百一十塊呢！顯然我曾經遭遇地震或什麼災害，被打碎了。大約一百六十年前，人們發現了我，好心地將我修復成現在有女神威嚴的樣子。

乘風之翼

今天的我，感覺強悍，充滿生命力，隨時能動起來，就跟我受造完工時一樣，那可是超過兩千年前的事呢。人們告訴我，**就算我沒了頭與雙臂**，我看起來依然亮眼無比。對此我深信不疑。

首先，我非常巨大，尺寸是至今所發現的希臘雕像之中排行前幾名！我將近三公尺高，站在大理石刻出來的船首（如果你不是水手，船首就是雕像底部尖尖的部分），高高在上、威風凜凜，即使最高的人類也得仰頭看我。

睜大眼睛看看我的翅膀吧！雙翅隨風揚起，羽毛與肌理的狀態顯示我隨時**可以起飛**，翱翔天際。即使材質是堅硬又不會動的大理石，我身上的衣服卻隨風揚起，靈動飄逸。啊，我發誓，有時候我依舊能感覺到那拂過臉龐的風、聽見怒濤的聲音、聞到空氣裡的鹹味。

你知道，我受造之時，所站的位置是陽光明媚的希臘薩莫瑟雷島，面向閃閃發光的蔚藍海面。我是**獻給諸神的禮物**，作為海戰勝利的謝禮。我的位置是水手出航時，遙望可見之處。閉上眼睛，你可以想像我曾矗立之處嗎？

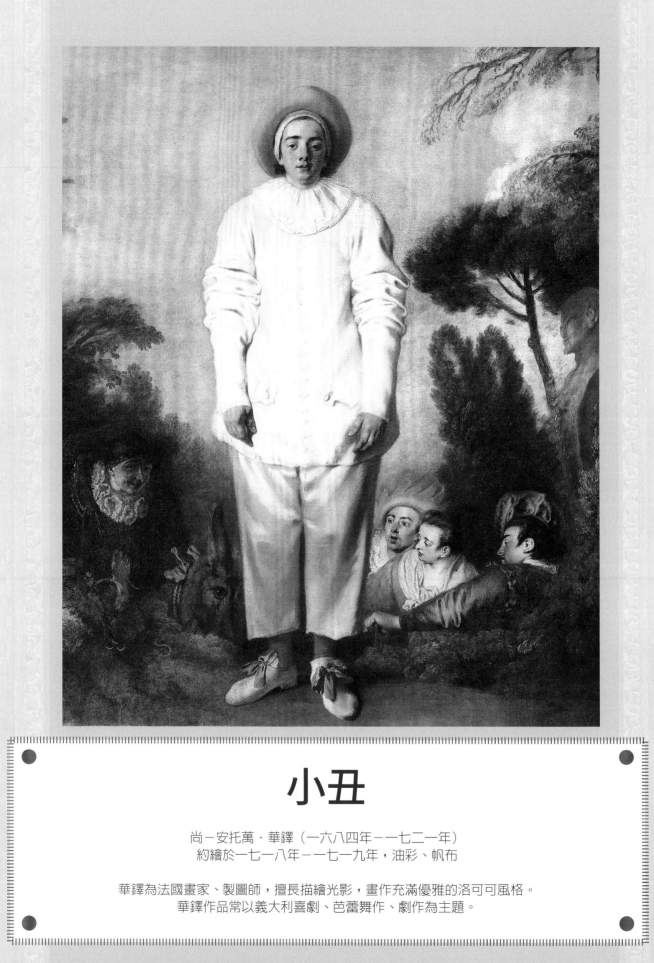

小丑

尚－安托萬・華鐸（一六八四年－一七二一年）
約繪於一七一八年－一七一九年，油彩、帆布

華鐸為法國畫家、製圖師，擅長描繪光影，畫作充滿優雅的洛可可風格。
華鐸作品常以義大利喜劇、芭蕾舞作、劇作為主題。

悲傷小丑有話要說

「啊，你好。你也是來笑我的嗎？唉。你要笑就笑吧。你第一眼看到的是什麼？我的褲子太短？還是我的眼神傻不隆咚，太迷茫？還是我脖子上這一大圈的拉夫領？我也知道我這身**鬆垮的衣服**很蠢，但最荒謬的還是我的命運。唉。

我是小丑，這角色生來就是為了**給人當笑話**，任人惡作劇，總是陷入癡情的單戀。唉。要知道，我是義大利藝術喜劇裡的一種功能性角色，這種形式的戲劇在三百年前十分流行，尤其在義大利與法國大受歡迎，前者是這種戲劇的發源地，後者是我的畫家所屬之地。

你有看見我身後的人吧？他們也都是義大利藝術喜劇的角色，要不就嘲弄我，要不就無視我，唉。他們現在大概又在說我的壞話了吧。」

「好了啦，小丑，少在那自憐自艾了。」

「吼嘖！是誰啦？這聲音我沒聽過！」

「我是驢子！就是你腳邊那隻。沒錯，我會說話──這是一幅畫嘛，跟現實不一樣……。沒錯，那位討厭的醫生還騎在我身上，而穿紅衣的船長還是沾沾自喜、自吹自擂，雖然我們都知道他根本是個膽小鬼。沒錯，旁邊你儂我儂的兩位愛侶還是有夠無聊又煩人。但是，現在**你才是主角欸**！」

驢子有話要說

「好了，小丑，聽好，法國人很愛你，遠遠超過任何角色。所以華鐸才會把你放在**舞台中心**。這幅畫是關於你的作品，讓你發光發熱的地方。看看你身上閃亮的白色絲綢，摺口柔軟、質料奢侈。你看得出來華鐸運用了多少色調，來營造出恰到好處的視覺效果嗎？而且，你知道嗎？華鐸畫的是你的全身肖像，傳統上只有皇室、位高權重的領袖，才有這樣的待遇呢！

我想，華鐸深知你也有自己的**英雄光環**。藝術喜劇的其他角色嘲笑你的坦率、天真、滿懷希望的樣子，但那正是**你與眾不同的原因**，人們也因此最愛你。」

拿破崙加冕禮

賈克‧路易‧大衛（一七四八年－一八二五年）
繪於一八〇六年－一八〇七年，油彩、帆布

賈克‧路易‧大衛是法國藝術家，作品屬於新古典藝術風格，
取材自古代傳說、史事、當代事件。
他是拿破崙最愛的畫家。

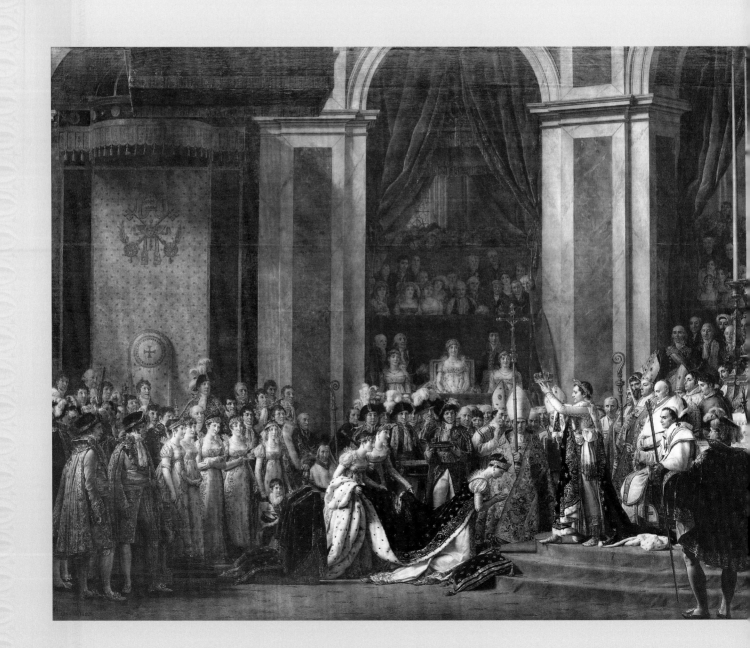

配得上皇帝的畫作

「朕乃恢宏。如此氣宇不凡的男子，**如此隆重的排場**，如此權貴雲集而人人裝扮得體的場面，你見識過嗎？你當然沒見過！（那幅又小又寒酸的蒙娜麗莎裡才沒有這種東西。）吾乃拿破崙一世，法蘭西大帝，只有最好的才配得上我。所以我讓賈克為我畫下這個改變世界的時刻，我登基統治法國。

你這話是什麼意思？你不確定畫中哪一個是我？簡直不可思議！我承認這幅畫裡人口**眾多**，我是個大忙人，可沒空去數有多少人。要是你親眼看到我這幅畫，效果更是驚人——畫的尺寸可是巨大無比。

好了，你看一下這幅畫，找找哪個地方看起來像是人群往後退縮。是不是在中間柱子的底端、金十字長杖的右邊？沒錯，那正是寡人的聖顏，**我的臉上有光輝**，頭上戴著金冕，手上拿著另一個金皇冠，正要為我的妻子戴上冠冕，從此她是皇后了。

你看，賈克擅長**引導觀眾的視線**，讓人將注意力放在重點——那就是我！當然，人群都面向我，不過你可以看見，畫家把四周畫得比較暗沉，讓我看起來像是在聚光燈下，他還創造出對角線，就是左上方的陰影，陰影的方向對著我。手法高明！你可以在畫中找到其他有同樣功能的視覺引導線嗎？」

得了便宜還賣乖

「你說夠了吧，拿破崙。該換人上場了！讓你的母親講兩句，行吧？

你敢相信嗎？我兒子叫畫家把我也畫進去，明明事實上，我刻意選擇不出席那場典禮！我就在兩根柱子底下最後一排中間那張大椅子上，金十字長杖的左邊。

我告訴過拿破崙：『如果你不對你弟弟好一點，讓他在帝國有個特別的位置，我就不參加典禮。』哼，我可不是虛張聲勢！可惜他能買通這個狗腿畫家，來**彌補他的自尊心**⋯⋯。我承認啦，坐在第一排見證他人生中的重要時刻，是挺好的，畢竟他是我兒子。」

聽聽畫家怎麼說

「你知道拿破崙的媽媽怎麼叫我嗎？狗腿畫家！我為她兒子付出了那麼多心力⋯⋯。我讓他在畫裡成為**當代英雄**，一位有權有勢的皇帝，以他喜歡的古希臘羅馬領袖待遇規格來呈現。

至少我知道拿破崙本人喜歡我的作品——我是御用畫家。我甚至趁機把自己也畫了進去，就在拿破崙的媽媽上頭左方，第二個，有看到嗎？對，就是那個陰沉的傢伙⋯⋯。

我甚至還在畫裡塞了個長得像凱撒的人，就是那位古羅馬領袖，他看著拿破崙，目光帶著欣賞之意。我不後悔畫了這幅作品。我曾**真心**相信拿破崙領導的法蘭西共和國。我認同人民得以自己選擇國家的領導人的概念，不需要忍耐哪個國王或皇后。而我希望能在畫作裡呈現英雄，就像拿破崙希望成為英雄一樣！」

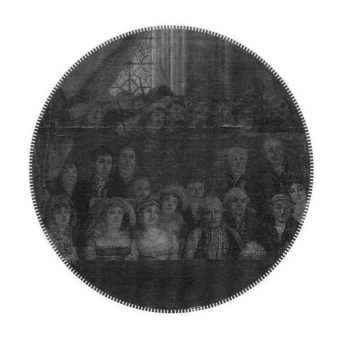

穿越時空的皇帝

欸，那是我的工作！

「蝦咪？我在哪？為什麼大家都穿得那麼奇怪？怎麼沒人穿托加長袍？這裡看起來很不像古羅馬！我是凱撒大帝，我命令你告訴我這是怎麼回事……

啊，等等，我想起來了，抱歉，有時候我得花幾秒想一下。現在我想起來了，我可是氣炸了！這位拿破崙不過是個一時得意的小角色，晚生了我兩千年，還敢硬是把我塞進這幅畫裡，只為了**讓他更有面子**！（我就在他後面，頂端是旋渦狀的手杖左邊。）

拿破崙顯然認定他的身價可與我跟屋大維相提並論，屋大維是我的繼任者，我們在古羅馬時已證明了自己的能力，強悍、具有野心，配得上大權在握的位置。顯然拿破崙還真有自信啊，不是嗎？」

「嗯，畫家選擇畫下的時刻，不是拿破崙自己受冕成為皇帝，而是他為妻子加冕的一刻，這很有意思。要是畫家選擇那樣畫的話，你看到的拿破崙，會從教宗我本人的手中拿起皇冠，然後為自己加冕！

你敢相信這種事嗎？我花了很多時間才能消化這種膽大包天的舉動。如果你是位宗教領袖（以我來說，是天主教的領袖），你習慣身邊的人們聽從你的吩咐、依循你的傳統。

至少，我在這兩百年來，都能舒舒服服地坐在那裡……。我就在畫面前方的寶座裡，一隻手抬起，正在祝福拿破崙。唔，我絕對沒有想過要拿手上這根長杖來絆倒拿破崙喔……」

埃比伊勒像

約作於公元前二四〇〇年，
雪花石膏，搭配青金石、貝殼、瀝青

這座塑像創作於公元前三世紀，
屬於蘇美文明，發現於馬里市，
幼發拉底河岸邊，位於當今敘利亞。

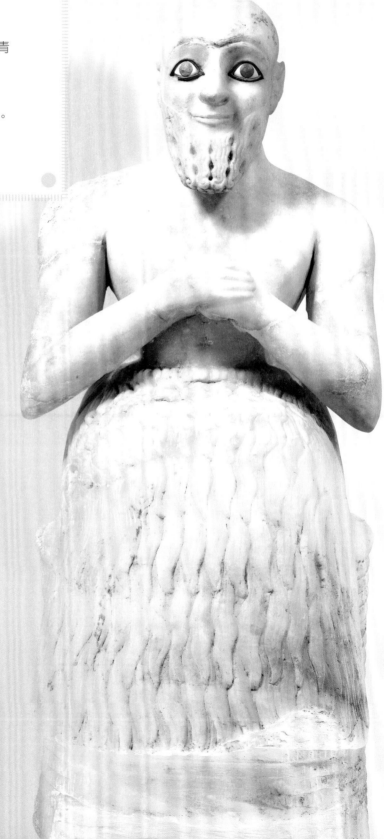

看著我的眼睛

嗯，我知道我這對藍眼睛睜得大大的，頗有催眠感，不過你猜不到的是，入迷失神的是我自己！

我肩膀後方刻下的符號寫著「埃比伊勒，總督，於伊絲塔女神前，心懷戀慕」。這可說是史上最有幫助的刺青了吧！這段話訊息豐富：我的名字、職位、我正在做什麼。我是在伊絲塔神廟裡被發現的，我的人民（古蘇美人）恭奉祂，所以一切都說得通。

你可以看出我臉上的**愛慕與驚奇**之意嗎？我看起來像不像是正在望著世界上最可愛的狗狗？創作我的人花了很多心思——或許**我的雙眼**是著墨最多之處。眼白的材質是貝殼，藍色的瞳仁是種半寶石，叫做青金石，粗黑的眼線材質則是瀝青，也就是用來鋪馬路的材料。

滿重要的

我在當時是**非常重要**的大人物，也就是四千五百年前。身為總督，我管理馬里城，這座城美妙富裕，位於美索不達米亞。可嘆馬里如今已不復存。我大約是九十年前被人從地下挖出而發現，你們現在稱那塊地為敘利亞。

創作者在作品中透露我的**地位崇高**。你有看到我的坐姿是配上交疊的雙手嗎？我的人民只會在描繪神明的時候，才會這麼呈現，所以這是極為尊榮的姿勢。而且，想想藝術家花在我身上的時間！我的眼睛的確很花心力，但也請你仔細看看我虯髯之鬍、我所坐的蘆葦編織椅，以及我身上的長絨獸皮裙。這些**都是為我預備的**！我都要不好意思了。

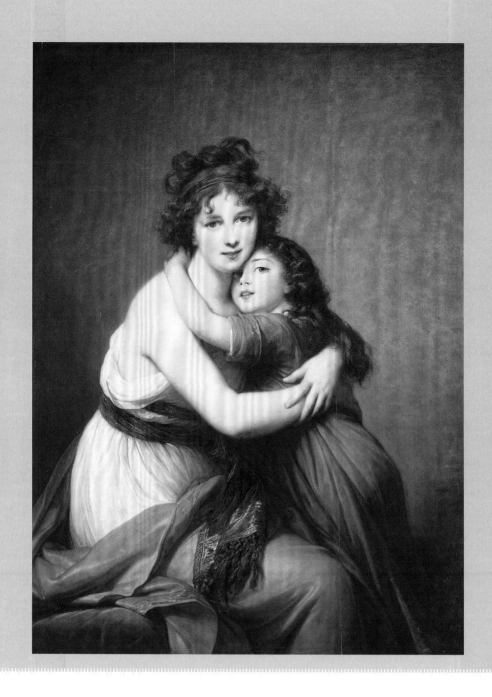

有女兒茱莉的自畫像

伊莉莎白·維傑·勒布倫（一七五五年－一八四二年）
一七八九年，油彩、帆布

伊莉莎白·維傑·勒布倫是位法國畫家，
生活於十八世紀，活躍於新古典主義時期。她以肖像畫聞名。

媽——咪——？

「媽咪，為什麼我們要穿成這樣？」

「因為我們要符合新古典主義風格啊，小寶貝，所以我們要穿得有點像古希臘或羅馬的感覺，但又不完全是那樣，總之就是種**混搭古今元素的風格**，在藝術圈裡很流行的，你知道吧……。話說回來，我們這個時代的藝壇，常常認定只有男性畫家描繪男人從事充滿『男子氣概』的事情，才能稱作是偉大的藝術作品。但，你跟我，女人與女孩，家人——我們也一樣有趣且重要。」

「好吧，媽咪。那為什麼人們要管我們的表情有沒有笑？」

「嗯，人們現在不太在意這種事了，小寶貝。不過，在二百五十年前的當時，人們可不習慣這種事；他們認為好的藝術作品應該要嚴肅、遵循傳統。意思就是，**不可以露牙齒微笑**！」

「好奇怪喔，媽咪。那你為什麼不管我們後面的牆？它看起來灰灰的，什麼都沒有，好無聊。」

「還真謝謝你的稱讚喔！嗯，那是因為我倆才是最重要的呀。我愛你，你也愛我，不論何時何地，其他的都是背景而已。」

「好吧，我也愛你。不過我還是覺得這片牆應該要是彩虹色才對。」

從富貴到逃亡

「真難想像，我在畫了這幅畫之後，沒過幾個月，我倆就得**逃亡**……」

「媽咪，你也太愛演了吧，我們才沒有逃亡，我們只是帶走了珍貴的家當，住在國外而已。」

「你是不是不記得，我們的朋友瑪麗皇后後來怎麼了嗎？我曾經是她最愛的畫家，然而……」

「……嗯，也是，法國大革命時，人民不想要有國王或皇后，所以他們**砍了她的頭**。就這樣。好啦，抱歉事實有點殘酷。讓我給你一個抱抱，媽咪，我愛你。」

跛足少年

胡塞佩·德·里貝拉（一五九一年－一六五二年）
繪於一六四二年，油彩、帆布

胡塞佩·德·里貝拉是西班牙畫家，生活的年代屬於巴洛克風格，
強調藝術的表現力。他的作品富有戲劇性的同時也十分寫實。

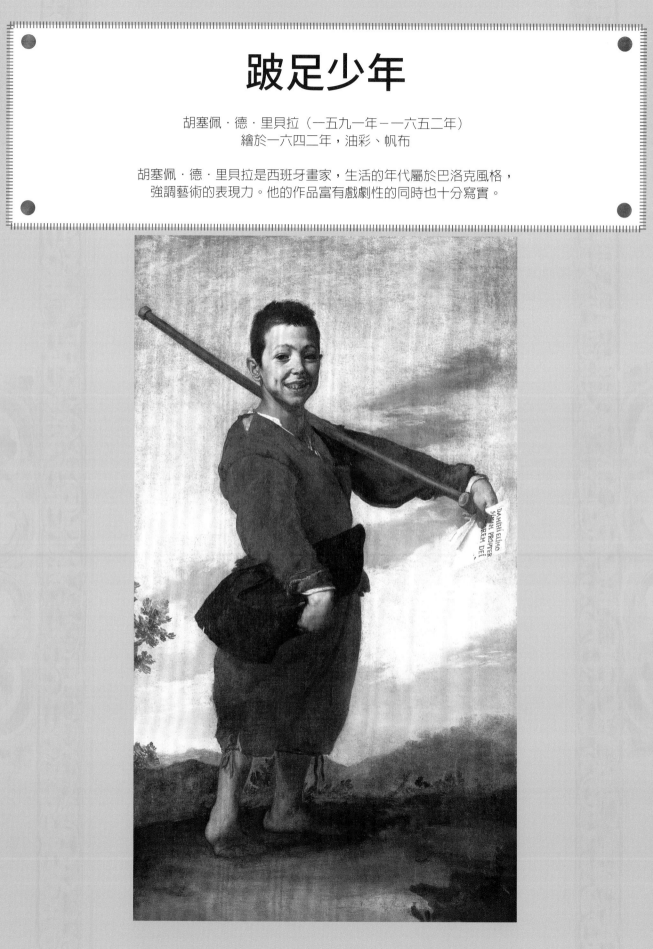

欸，你是叫我嗎？

「跛腳的？真沒禮貌！要是我叫里貝拉『大鬍子』、『梅乾臉』，他會開心嗎？」我有馬蹄內翻足，又怎樣？我想你們現在叫做先天性杵狀足了。總之意思就是，你的腿有個部分（想知道的話，是指阿基里斯腱）短了一點。但是，用身體部位來稱呼別人，就有點過分了吧，人家有名有姓欸。

我想，里貝拉認為，光是把我當作畫作主題，就是抬舉我了。當畫作模特兒這種事，並不是像我這種人該做的事。大部分的人都習慣在畫作裡看到國王皇后、名流權貴之類的，畫框還得亮晶晶的，人們不會期待看到殘障流浪兒童，而且還**膽敢**擺出不怎麼悲慘的表情。

我不會說什麼好聽的場面話，我的生活的確很辛苦。我得自食其力，在街頭討生活，為了能買食物的微薄小錢而乞討。你問我手上的紙條嗎？上面寫著：「看在神的愛分上，救濟我。」所以說，我也有些日子是笑不出來的。

不過，當我被畫下來的時候，我感覺**棒極**了。別誤會，那確實很無聊，你得靜靜待著不動，站超久的。不過，這也不是隨時想要會就有的事情，對吧？現在，我被擺在皇宮裡，很多有錢大佬砸大錢也沒有辦法得到像我這種品質的肖像畫，嘿嘿，可憐吶！

重要人物（的姿勢）

那，你知道我**最喜歡**這幅畫的哪個部分嗎？蔚藍天空？才不是，我是那不勒斯人，好天氣我看多了。

那會是我的手杖嗎？哈哈，這是我走路用的拐杖。不過，你有發現我把拐杖掛在肩膀上，彷彿像是托著一把獵槍嗎？哈！我是在嘲笑那些「從軍精英」（愛顯擺的士兵），他們該做點正事吧，就愛裝模作樣……。

都不是啦，讓我告訴你。你有發現我從頭到腳都在畫作裡嗎？而且你感覺有點像是仰視著我？嗯，傳統而言，只有**國王**，以及背景顯赫的重要人士，才能享有全身入鏡的待遇。里貝拉可能在我身上看見了某些特別之處吧，我喜歡這個念頭。

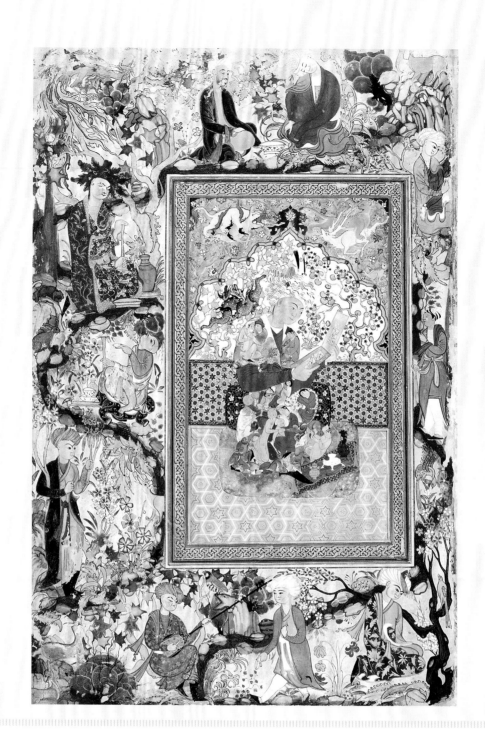

讀者

穆罕默德・夏利夫、穆罕默德・穆拉德・夏馬款第，約十七世紀
繪於一六〇〇年－一六一五年，水彩、金箔，紙

穆罕默德・夏利夫與穆罕默德・穆拉德・夏馬款第是十七世紀初的藝術家，
可能生活於布拉哈（位於當今烏茲別克），也是人們發現此作的地點。

繁複優美

嗨！到底該從哪裡開始說才好？我這一頁可說是是眼睛的盛宴吧？我們來**玩個小遊戲**——你也可以找個朋友或家人一起玩。把計時器設定在三十秒，然後開始算畫面中有多少人跟動物。

再來，你可以數有多少樹木、花卉、葉子、石頭。下一回合則是數看看有多少種人造器具，比如花瓶、杯子，甚至樂器。有很多、很多東西可以找喔！

你有沒有注意到，光是我的袍子，上面就有多少人物與動物？這種設計真的很獨特——所有的人事物都交織蜷曲，形成花紋。

噓，我在看書！

我閱讀的時候不喜歡被打擾。你也是嗎？之前我才跟蒙娜麗莎提過，我不曾羨慕過她，因為我沒辦法應付她帶來的吵雜人群。總之，如果你跟我一樣是個**書蟲**，你也能欣賞我所凝視的藝術作品吧——因為這是一本書的封面呀！我身為一本書的插圖，正在讀一本書，而你在一本書裡讀到我，想來有點好笑，是不是有點讓人腦袋打結。

你有沒有發現，我手上的書，打開的方式是朝向我，而不是從兩側翻頁？這是種特別的書，在伊斯蘭世界裡稱為「**撒非那**」。（我來自伊斯蘭世界，人們在今天烏茲別克的布拉哈發現了我。）撒非那通常是文章或詩。我手上這本其實寫的是一首關於寬恕的詩。我什麼都沒說，專家們就看出來了，真奇怪！你能猜得到是怎麼回事嗎？

好，你看看我手臂旁邊的藍色橫線，你可以看到上面有白色顏料勾勒出的阿拉伯文嗎？那就是我手上的書裡寫的詩。這裡還有兩處有阿拉伯文——是兩位創作者的簽名（夏利夫負責繁複金框裡的所有細節，夏馬款第包辦框外的所有畫面）。你看得出簽名在哪裡嗎？提示：其中一個靠近我的臀部，另一個在藍色石頭上！我當初也花了很多時間才找到。

塔尼斯的人面獅身像

約於公元前二六○○年完工，粉紅花崗岩

這座大型人面獅身像發現於下埃及地區的塔尼斯一址。
塔尼斯是指開羅以北、最靠近海的埃及地區，也就是尼羅河下游匯入地中海的地方。
此處的南方分別被稱為中埃及、上埃及區。

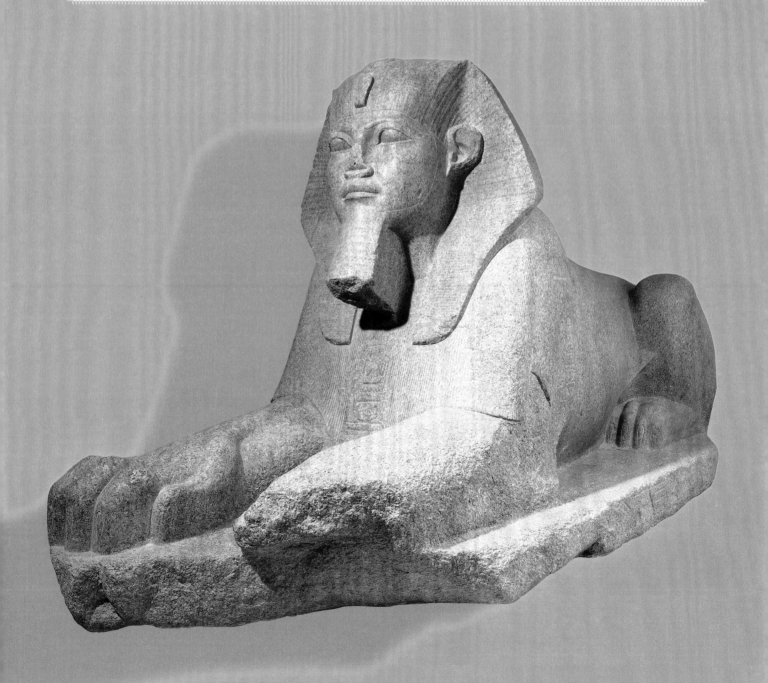

是誰膽敢打擾我睡覺？

是誰在那裡？！欸，別傻愣愣地盯著我，雖然我可以理解你這麼做的原因。**快說明來意**！你要不是非常勇敢，就是非常愚昧，才敢喚醒塔尼斯偉大的人面獅身獸。吾乃**萬民與萬獸之王**！我的身體是獅子，頭是法老（要是你歷史課不專心的話，就是古埃及最高階的統治者）。

我還沒說完呢！專家相信，我的獅身代表太陽神，拉。而作為頭部的法老，則是化作人形的神，受人民敬拜。也就是說，我可是雙神一體。啊，這稱號聽起來真不賴。

當然，代表權力與神祕的象徵既然如此偉大，也具有應**足以匹配的威嚴外貌**。我正是如此，線條剛硬的臉，配上長長的尖爪，比大部分的人類都高大，超過大部分獅子的身長兩倍而不止。而且，我的材料是一大塊完整的花崗岩，重量超過十一噸——這可是比五、六輛普通車子還重（我聽說的啦）。現在你感覺到自己的弱小了嗎？

我是為了護衛重要建築物的入口而打造的，可能是座神廟，就跟許多人面獅身像一樣，這應該不太讓你意外吧。我的意思是，誰敢在我面前有僭越之舉？雖然，你好像不為所動……嗯，難道我變得不嚇人了嗎？

不按照規矩來的法老

你可知道，就算在古埃及人的眼裡，我也是**古物**，數百年來，法老王們來來去去，其中自然有許多對我頗有興趣，你可知道他們幹了什麼好事？

他們在我身上**刻下自己的名字**，就在我的胸口與肩膀上，真是不敢相信！難道我看起來像是一面可以讓人隨便塗鴉簽名的牆嗎？就像你們現代人會做的事。重點是，沒有人知道我原本的身分究竟是哪一位法老。

我穿戴著典型的法老專屬頭巾「尼姆斯」（條紋頭飾），額上有「烏拉烏斯」（眼鏡蛇），還有為了儀典而編的筆直鬍子辮。不過這些特徵在任何法老身上都有，所以不是太有用的線索。

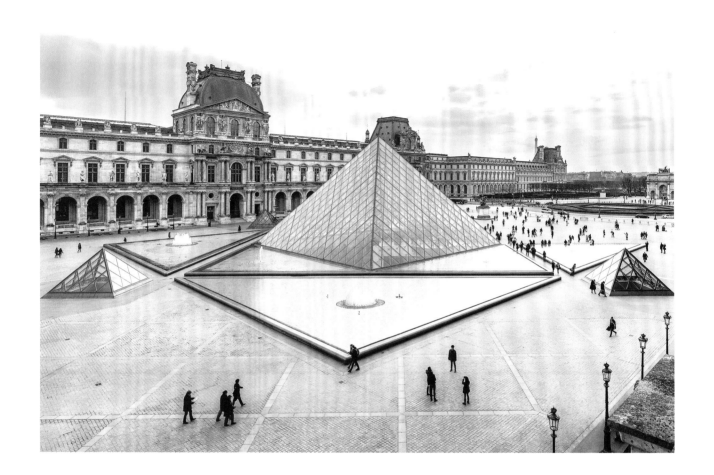

羅浮宮

建築師團隊
一一九〇年—迄今，石頭、玻璃、金屬與其他材料

羅浮宮是許多建築師一同打造的心血。
其中包含文藝復興建築師萊斯科（Pierre Lescot）、
十七世紀建築師勒梅西耶（Jacques Lemercier）與勒沃（Louis Le Vau）、
拿破崙一世御用設計師佩西耶（Charles Percier），以及二十世紀的華裔美籍設計師貝聿銘。

走在藝術作品之中

現在你已經認識了不少羅浮宮著名的藝術傑作了，不過，你知道羅浮宮展出的藏品，全部加起來究竟有幾件嗎？給你一秒鐘猜看看。

大約三萬五千件！也就是說，如果你一天看一百件藝術品，你還是得用上將近一整年的時間，才能把所有的展品都看過一遍，真是不得了！而且啊，我想把展品數量改為三萬五千零一件——因為人們很容易忘記，羅浮宮本身就是一件非常厲害的藝術傑作，還是世界上最大的美術館。

我們很少把建築物當成藝術品來看：你可能不太會坐著觀賞你自己的家、你的學校，或是附近的商場店家，不過或許你應該試試看！因為呀，建築物固然講求實際功能性——再怎麼美觀的屋頂，要是不能遮風擋雨就不合格了——不過，建築師（創造建築物的藝術家）也能決定一個地方看起來如何、給人怎樣的感覺。

舉例而言，看看這張羅浮宮的局部照。你覺得，設計玻璃金字塔的人，跟設計鋪石部分的人，會是同一位嗎？當然不。這個入口的風格**非常現代**，線條簡潔俐落，清楚呈現材質及其輪廓。那你有發現一旁的水池看起來也像一片片閃閃發亮的玻璃嗎？

這整個外觀，都出自知名設計師貝聿銘之手，建於一九八九年。有些人痛恨這個設計，但是話說回來，藝術並不需要討好所有的人。

如果牆壁會說話

羅浮宮最古老的部分，歷史已**超過八百年**。你能想像世界從那時到現在，有多少改變嗎？羅浮宮也隨著時代改變。最初的羅浮宮建於塞納河與巴黎城之間，是座城堡，用以禦敵。你現在還能在羅浮宮**內部**看到部分城堡的樣子——而且你走動的地方，以前曾是壕溝！

隨著巴黎逐漸擴張，規模超越城牆可以容納的範圍，城堡在禦敵方面也變得沒什麼用處了，所以查理五世把它改造成一座華美的皇家宮殿，擔此重任的建築師是杜當普（Raymond du Temple）。幾百年後，歷任的國王、王后一點一滴地拆除舊的羅浮宮，並加入新的建物，也聘用設計師為羅浮宮增添精美的雕像，並在美麗的石牆上加上裝飾。

大致上是如此，直到法國人民怒喊「去除國王、王后、皇宮」為止，拿破崙一世將羅浮宮改為一座巨大的公共**藝術博物館**。後來，大約一百五十年前，拿破崙一世的姪子，拿破崙三世，打造出我們如今熟知的羅浮宮，他將羅浮宮的規模擴大三倍，合併羅浮宮各處建物，環繞著面積廣大的庭院。一百年後，羅浮宮看起來又會是什麼樣子呢？

用各種方法來思考藝術

哈囉！又是我，蒙娜麗莎。道別的時刻即將來臨，這總是讓我很難受，不過，我想要給你一樣臨別禮物。我住在羅浮宮的歲月也好多年了，我從訪客身上學到了不少好點子，讓你可以在觀賞藝術的時候，能得到最大的收穫。以下是我的十個小祕訣，試試看哪個適合你吧！（欸，如果都不適合也不要緊喔——每個人都是獨一無二的，不是嗎？）

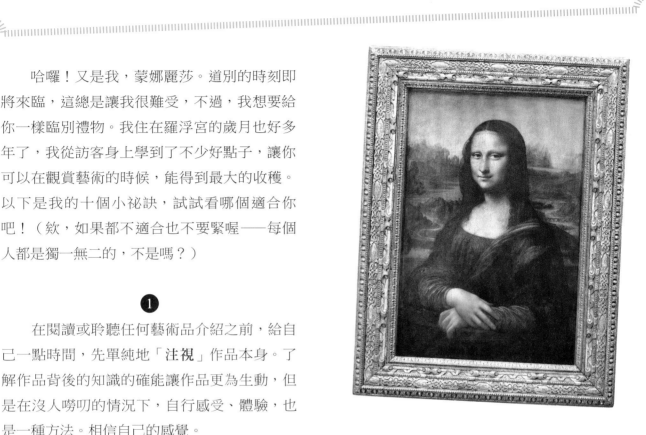

在閱讀或聆聽任何藝術品介紹之前，給自己一點時間，先單純地「**注視**」作品本身。了解作品背後的知識的確能讓作品更為生動，但是在沒人嘮叨的情況下，自行感受、體驗，也是一種方法。相信自己的感覺。

在作品中尋找能吸引你注意力，或引發你**提出疑問**的部分：為什麼那個東西會在那裡？那是什麼意思？這是誰？他們為什麼是這副模樣？然後試著自己找答案。有時候並沒有明確的解答，但這也是好玩的原因。

養成習慣留意創作的**時間**與**地點**。你很快就會有個概念，能掌握特定時期、特定地區所流行的風格。這真的可以讓作品看起來比較合理。而且，這也能讓你注意到作品是否有與眾不同之處，讓你能問：「咦，為什麼？」

❹

如果作品裡有人的話，尋找作品裡的**人物**。想像自己跟他們交談，你覺得他們會是什麼樣子？為什麼你會這麼想？來自不同時空的人們，可能跟你的生活方式大不相同，但是人就是人嘛！試著找出你與他們之間的關聯，聊天說笑。

❺

一次只看一幅作品，但是要**看得非常仔細**。或許去細看畫中的一棵樹、某人的鬍子，或身上的外套。試著看出藝術家經營的細節，想想那些能產生什麼效果。比如，較為明亮的色彩，搭配較陰暗的色彩，可以讓畫作看起來有 3D 立體感。

❻

適度**休息**！藝術可以讓你的大腦瘋狂運轉，充滿奇妙的想法、美麗的畫面，而這其實是很累人的！在你讓自己累過頭之前，停下腳步，讓你的大腦、身體能放鬆充電。很快你就會巴不得再接再厲了！

❼

試著尋找二至三件來自同一位創作者的作品，這樣一來你可以對藝術家的風格有個概念。然後，拿一件作品跟同時代的其他創作者的作品來比較。看起來有何不同？或是很相似？什麼都可以拿來**比較**，從人物眼睛的畫法，到顏色的明亮度，都能觀察。

❽

如果你曾經在觀賞藝術品的時候感覺卡卡的，試著不要去想自己是否喜歡作品，也別去想有沒有看懂。反而，先列個**清單**——在心裡想、寫在紙上、說出來，都可以——作品中所有你注意到的地方，都可以條列出來。通常，簡單列出一些要點——比如「天空顏色是藍的」、「那邊有兩隻鳥」之類——就是開始了解一件藝術品最好的方法之一。

❾

作品中，除了你總是會注意的中心部分，記得也要看看**背景**、邊緣。畫作裡的背景是牆面、地板，或是一尊雕像的底部，這些地方也是作品的一部分——藝術家們選擇以這個方式來呈現作品。你甚至可能會發現，這些地方比主要重心更有意思。

❿

試著釐清作品帶給你什麼**感覺**。這可能不太容易說得清楚，可以從各種感受下手。你的感覺是開心還是難過？平靜還是害怕？沒有什麼感受是錯誤的。當你對自己的感覺有點概念之後，再來想想，藝術家可能做了什麼事，才能讓你有這種感覺。答案可能五花八門，從作品的顏色到人物的表情，都有可能。

時間軸

公元前約四一〇〇年至公元前一七五〇年：蘇美文明

目前已知最古老的文明之一！蘇美人住在美索不達米亞地區，涵蓋今天的伊拉克、伊朗、敘利亞、科威特與土耳其。蘇美文明發明了世界上最古老的書寫系統，叫做楔形文字。

公元前約七〇〇年至公元前三一年：古希臘文明

古希臘分為三大時期：古風時期（公元前約七〇〇年－公元前四八〇年）是各城邦建立的時代，如斯巴達。古典時期（公元前四八〇年－公元前三二三年）以藝術、戲劇、哲學聞名。希臘化時期（公元前三二三年－三一年）促進貿易與移民，最後因羅馬人入侵而結束。

七一一年－一四九二年：穆斯林佔領伊比利半島

公元七一一年，穆斯林軍隊侵略埃及、北非，以及地中海其他地區，到了七一八年時，穆斯林軍隊已經拿下了伊比利半島（如今的西班牙與葡萄牙）。穆斯林統治該地，直到一四九二年，亞拉岡王國的費迪南二世征服了格拉那達。

公元前約九〇〇年至公元前六〇〇年：亞述帝國

美索不達米亞的亞述人征服了鄰近地區，建立了世界上最早的帝國。亞述軍隊是上古世界最精良的軍隊，使用戰車、攻城用的撞車，以及鐵兵器。

公元前約七五三年至公元前四七六年：古羅馬帝國

傳說中，羅穆盧斯與瑞摩斯兩兄弟建立了羅馬城。羅馬人建立了強盛且國土廣袤的帝國，持續繁榮了數百年，直到被汪達爾人（日耳曼部族）征服，最後一任皇帝奧古斯圖盧斯遭到汪達爾人罷黜。

一一九〇年：作為城堡的羅浮宮興建

羅浮宮最初是座城堡，用於保衛巴黎，由法王腓力二世所建。

公元前約七五〇年至公元前九〇年：伊特拉斯坎文明

伊特拉斯坎人住在義大利中部與南部地區，他們曾經是地中海地區最為輝煌的文化，後來羅馬人取而代之。

一三六四年－一三八〇年：羅浮宮轉為宮殿

查理五世將城堡改造成宮殿，由建築師杜當普負責。

公元前約三一〇〇年至公元前三〇年：古埃及文明

世界上最偉大的文明之一，古埃及文明以金字塔、法老、木乃伊聞名於世。公元前三一〇〇年左右，上埃及與下埃及地區整合成一個國家後，埃及維持強權地位，直到公元前三〇年克麗奧佩脫拉逝世為止。

約五〇〇年至一四〇〇年：中古世紀

這段時期的歐洲歷史，從羅馬帝國衰落開始，直到文藝復興。這個時期的生活很艱苦，饑荒、瘟疫、戰爭頻仍。許多大教堂在這段時期建立，天主教佔有重要地位。

約一四〇〇年至一六〇〇年：文藝復興時期

文藝復興一詞在法文的意思是「重生」。這段時間的歐洲人重新對古代的藝術、文學燃起興趣。

一五七五年－一六七五年：
荷蘭黃金時期

這段時期，荷蘭是全歐洲最
富裕的地區，科學與藝術的
發展超群。

一七八九年：第一次法國大
革命

七月十四日人民攻陷巴士
底監獄，反抗統治階級，抗
爭開始，法國國王路易十四
世遭到推翻，與王后瑪麗在
一七九三年遭處死刑。拿破
崙‧波拿巴於一七九九年掌
握大權，統治法國。

約一九八○年－二○○○
年：新增羅浮宮金字塔

法國總統密特朗同意羅浮宮
整修擴建計畫，包含新建知
名的玻璃金字塔，設計出於
貝聿銘之手。

約一七八○年－一八三○
年：新古典時期

這段時期的歐洲，最流行的
藝術與建築形式受古希臘
羅馬之「古典」藝術影響，以
「新」手法詮釋，是謂新古
典。

一八三○年：第二次法國大
革命

在拿破崙一世戰敗之後，人
民反對君主制，這波反抗行
動被稱為七月革命（七月二
七日至二九日），最後成功
廢除查理十世。路易腓力成
為新任「法國國王」。

約一六○○年－一七五○
年：古典時期或巴洛克時期

十七世紀的歐洲藝術主流
有二。法國路易十四在位
時，流行古典藝術，嚴謹、
嚴肅，多以古代為題。巴洛
克時期則奔放誇張、表現力
強，作品希望能引發觀眾的
情感。

約一八二○年－一八四○
年：羅馬時期

這段時期的歐洲，許多藝術
家與作家認為新古典主義太
過死板，他們想藉由藝術來
表達自身的情感與想像，也
對人性、大自然深感興趣。

一九一一年：蒙娜麗莎遭竊

八月二十一日，羅浮宮的工
作人員佩魯吉亞從館中偷走
了達文西《蒙娜麗莎》。一
九一三年十一月人們在義大
利發現這幅畫，並於一九一
四年一月返還羅浮宮。

一七九三年：羅浮宮轉為美
術館

羅浮宮從宮殿轉為美術館，
八月十日開放給大眾。一八
○二年，拿破崙一世任命
德農（Dominique Vivant
Denon）為首任館長，負責
管理藝術藏品。

約一八五○年－一八七○
年：羅浮宮擴建

拿破崙三世下令擴建羅浮
宮，於是購入了上千件藝術
品，並新增建物以收納藏
品。

名詞索引

3D 立體——
看起來有深度、高度、寬度的物體，3D 是三維空間的英文縮寫。

雪花石膏——
顏色很淡的石頭。質地柔軟，微透明，所以常被用來雕刻塑像。

特徵——
與特定神祇或聖人有關聯的特殊物品或動物，比如阿芙蘿黛蒂女神與蘋果。

出自（某人）——
如果某件藝術品是「出自」某人之手，意思是專家認為這件作品雖然沒有簽名或其他的紀錄能證明作者身分，卻很可能是由該藝術家所作。

背景——
畫作中主要人物或物品後方的部分。

巴洛克——
十七世紀最流行的藝術風格（也是建築與其他藝術形式的風格）。巴洛克時期的作品通常深具戲劇性，講求壯麗、大場面，深具自信，創作者通常希望能藉由作品引發觀眾的情緒。

公元前——
公曆紀元之前，英文縮寫為 BCE，意思是公元第一年（一般認定該年是耶穌基督誕生的年份）之前。所以，如果作品的年代是公元前二

〇〇〇年，意思是創作年代大約落在公元第一年之前的二千年。

青銅——
參雜紅銅與錫的金屬（有時候還有微量的其他金屬），通常用於雕像素材。

帆布——
用來繪畫的平面材料，通常經過特殊處理的布料，並且能繃緊固定在畫框上的畫布。

舞台中心——
借用舞台劇的詞。意思是在作品中擁有顯眼位置的主題，是觀眾注目的焦點。

明暗對照法——
來自義大利語「chiaroscuro」一詞，直譯為「光／暗」。這種技法運用光影之間的強烈對比，通常賦予作品戲劇化的效果。

義大利藝術喜劇——
舞台劇的早期形式的一種，起源於義大利，通常有特定的角色群（比如小丑）。

臨摹者——
以他人的作品為本，複製出同樣作品的人。

工藝、手藝——
製造物品的技術，比如縫紉或陶藝，通常製造的是具備功能性的物品（可以穿的衣服、能裝

飲料的杯具，諸如此類）。在歷史上，人們認為「工藝」作品不如「藝術」作品（後者如繪畫、雕塑等）。「手藝」也可以指「技巧」。

評論家——
對於他人創作之作品（如藝術、音樂或書）有其見解的專家。

細節——
藝術作品中的特點，僅是作品中的一小部分。

夫妻石棺——
棺材形式之一，或者是指承載棺材的容器，通常以石材鑿刻而成，不會入土掩埋，而會置於地上展示。古埃及、羅馬、希臘等地的權貴會採用石棺來埋葬死者。

權杖——
帶有裝飾的手杖，統治者有時會在特殊典禮時帶著權杖赴會，如國王或皇后。

卷軸——
帶有文字書寫紀錄的紙張或羊皮紙，捲起而成。古埃及的卷軸通常是莎草紙（以植物草汁做成）。

自畫像——
藝術家為自己畫的肖像。

場景設定——
藝術作品中呈現出來的時間與地點。

暈塗法——
源自義大利語「sfumato」，意思是「像煙一樣消失了」。這種技法著重於細膩地將顏色融合，讓事物的輪廓線、形狀顯得柔和、模糊。

簽名——
藝術家在作品上寫下的名字。有時簽名會包括其他的資訊，如創作年份。

素描、草稿——
快速畫下的圖。藝術家著手進行完成版的作品之前，通常會先畫出粗略的草稿。

雕像——
三維的形體，可以是人物或動物，尺寸通常按照實物，也可能更大。雕像常用的製作材料有石材、木材、銅等。

墓碑——
一塊石板，通常刻有文字與裝飾。在古時，人們用墓碑來紀念某個人物或事件。

靜物畫——
描繪物品的繪畫，如花瓶、花卉、水果等。

工作室——
藝術家工作的空間或房間。

主題──

藝術作品的主題。舉例而言，畫作的焦點可以是特定的人物、物品或事件。

象徵──

某種能代表特定人事物的東西。比如，法國的國旗可以代表法國，德拉克洛瓦《自由領導人民》畫作中的女子則代表「自由」。

赤陶──

源自義大利語「terracotta」，意思是「烘烤過的土」。將黏土塑造成形後，再加以烘烤或燒烤，讓陶土質地變得堅硬。

題名──

藝術家為作品取的名字。

水彩──

一種半透明的顏料。藝術家將色素顏料加水調和而成。

關於作者

愛麗絲・赫曼（Alice Herman）已寫下超過四十本專為兒童設計的非虛構作品，包含廣受好評的《探索當代藝術》（*Modern Art Explorer*，暫譯，與龐畢度中心共同創作）。她曾入圍二〇二二年「UKLA Book Awards」決選名單、也於二〇二一年入圍藍彼得圖書獎（Blue Peter Book Awards）。赫曼的作品已被翻譯成十二種語言，並屢次受到重要刊物推介，含《紐約時報書評》、《華爾街日報》等。

關於插畫家

昆丁・布雷克（Quentin Blake）為國際知名插畫大師，知名的合作者如羅德・達爾（Roald Dahl）、赫班（Russell Hoban）、攸曼（John Yeoman）、威廉斯（David Walliams）、艾肯（Joan Aiken）等大師。布雷克曾獲英國童書插畫凱特・格林威獎（Kate Greenaway Medal）、國際安徒生獎，並於二〇一三年接受騎士封爵，並於二〇一四年榮獲法國榮譽勳章，且因為在插畫領域的成就，獲得英國名譽勳位。

作品清單

Dimensions of works are given in metres/centimetres
(and feet/inches), height before width before depth
(unframed)

PAGE 3, PAGE 6, PAGE 8 (details)
Leonardo da Vinci
Mona Lisa, 1503–1519
Oil paint on wood (poplar), 79.4 × 53.4 cm
(31¼ × 21 in.)
© 2007 Musée du Louvre / Angèle Dequier

PAGE 10
Leonardo da Vinci
Portrait of an Unknown Woman, also called
La Belle Ferronière, around 1490–1497
Oil paint on wood (walnut), 63 × 45 cm
(24⅞ × 17⅝ in.)
© Musée du Louvre, dist. RMN – Grand Palais /
Angèle Dequier

PAGE 12
Venus de Milo, around 150–125 BCE
Parian marble, height 2.04 m (6 ft 8 in.)
© Musée du Louvre, dist. RMN – Grand Palais /
Anne Chauvet

PAGE 16
Rembrandt Harmensz. van Rijn
Self-Portrait at the Easel, 1660
Oil paint on canvas, 111 × 85 cm (43⅝ × 33⅜ in.)
© 2005 Musée du Louvre / Angèle Dequier

PAGE 18
Winged Human-Headed Bulls, 721–705 BCE
Gypsum alabaster, 4.2 × 4.36 × 0.97 m
(13 ft 9 in. × 14 ft 4 in. × 3 ft 21/5 in.)
© 2016 Musée du Louvre / Raphaël Chipault
& Benjamin Soligny

PAGE 20, PAGE 21 (detail)
Georges de La Tour
The Cheat with the Ace of Diamonds,
around 1635–1638
Oil paint on canvas, 106 × 146 cm
(41¾ × 57½ in.)
© Musée du Louvre, dist. RMN – Grand Palais /
Angèle Dequier

PAGE 22
Sceptre of Charles V ('The Charlemagne Sceptre'),
before 1380 (1364?)
Gold (flower at top formerly enamelled gold), silver
gilt shaft, pearls, balas rubies (spinels), blue and green
glass, 60 × 7 cm (23⅝ × 2¾ in.)
Photo RMN – Grand Palais (Louvre Museum) / Jean-
Gilles Berizzi

PAGES 24–25, PAGE 27 (detail)
Paolo Caliari, known as Veronese
The Wedding Feast at Cana, 1562–1563
Oil paint on canvas, 6.77 × 9.94 m
(22 ft 2½ in. × 32 ft 7½ in.)
© Musée du Louvre, dist. RMN – Grand Palais /
Angèle Dequier

PAGE 28, PAGE 29 (detail)
Jean Baptiste Siméon Chardin

The Ray, 1728
Oil paint on canvas, 114.5 × 146 cm
(45 × 57½ in.)
© Musée du Louvre, dist. RMN – Grand Palais /
Angèle Dequier

PAGE 30
Jean Auguste Dominique Ingres

The Valpinçon Bather, 1808
Oil paint on canvas, 146 × 97.5 cm
(57½ × 38⅜ in.)
© Musée du Louvre, dist. RMN – Grand Palais /
Angèle Dequier

PAGE 32
Judith Leyster
The Carousing Couple, 1630
Oil paint on wood, 68 × 57 cm (26¾ × 22⅜ in.)
Photo RMN – Grand Palais (Louvre Museum)
/ Franck Raux

PAGE 34
Stela of Nefertiabet, 2590–2533 BCE
Painted limestone, 37.7 × 52.5 × 8.3 cm
(14⅞ × 20⅝ × 3¼ in.)
© 2013 Musée du Louvre / Christian Décamps

PAGE 37
Detail of mural, around 1479–1425 BCE
Mural, 68 × 94 cm (26⅞ × 37⅛ in.)
Photo Louvre Museum, Dist. RMN-Grand Palais /
Christian Décamps

PAGE 38, PAGE 39 (detail)
Eugène Delacroix
Liberty Leading the People (28 July 1830), 1830
Oil paint on canvas, 2.6 × 3.25 m
(8 ft 6 in. × 10 ft 8 in.)
© Musée du Louvre, dist. RMN – Grand Palais /
Philippe Fuzeau

PAGE 40
Pierre Puget
Milo of Croton, 1672–1682
Carrara marble, 2.7 × 1.4 × 0.8 m
(8 ft 10 in. × 4 ft 7 in. × 2 ft 7½ in.)
© 2009 Musée du Louvre / Pierre Philibert

PAGE 42, PAGE 43 detail
The Seated Scribe, around 2620–2500 BCE
Limestone, Egyptian alabaster, rock
crystal and copper, 53.7 × 44 × 35 cm
(21⅛ × 17⅜ × 13¾ in.)
© Musée du Louvre, dist. RMN – Grand Palais /
Christian Décamps

PAGE 44
Constance Mayer
The Dream of Happiness, 1819
Oil paint on canvas, 1.32 × 1.84 m
(4 ft 4 in. × 6 ft)
Photo RMN – Grand Palais (Louvre Museum)
/ Daniel Arnaudet

PAGE 46
Guillaume Coustou
The Marly Horses, 1745
Carrara marble, 3.55 × 2.84 × 1.27 m
(11 ft 7½ in. × 9 ft 4 in. × 4 ft 2 in.)
Left: © 1997 Musée du Louvre / Pierre Philibert
Right: © 1997 Musée du Louvre /
Pierre Philibert

PAGE 48, PAGE 51 (detail)
Théodore Géricault
The Raft of the Medusa, 1818–1819
Oil paint on canvas, 4.9 × 7.16 m
(16 ft 1 in. × 23 ft 6 in.)
© Musée du Louvre, dist. RMN – Grand Palais /
Angèle Dequier

PAGE 52
Monzon Lion, around 1100–1300
Bronze, 31.5 × 54.5 × 13.7 cm
(12⅜ × 21⅜ × 5⅜ in.)
Photo RMN – Grand Palais (Louvre Museum) / Hervé
Lewandowski

PAGE 54
Johannes Vermeer
The Lacemaker, around 1669–1670
Oil paint on canvas mounted on wood,
24 × 21 cm (9⅜ × 8¼ in.)
© 2005 Musée du Louvre / Angèle Dequier

PAGE 58
Sarcophagus of the Spouses,
around 520–510 BCE
Painted terracotta, 1.14 × 1.9 m (3.7 ft × 6.2 ft)
© Musée du Louvre, dist. RMN – Grand Palais /
Philippe Fuzeau

PAGE 60
Claude Lorrain
Cleopatra Disembarking at Tarsus,
around 1642–1643
Oil paint on canvas, 1.19 × 1.68 m
(3 ft 10¾ in. × 5 ft 6 in.)
Photo RMN – Grand Palais (Louvre Museum)
/ Stéphane Maréchalle

PAGE 62
Giuseppe Arcimboldo
Summer, 1573
Oil paint on canvas, 76 × 64 cm (30 × 25⅛ in.)
Photo RMN – Grand Palais (Louvre Museum)
/ Jean-Gilles Berizzi

PAGE 64
The Winged Victory of Samothrace,
around 190 BCE
Parian marble (statue), Grey Lartos marble (ship and
plinth); statue 2.75 m (9 ft),
ship 2 m (6 ft 7 in.), plinth 36 cm (14⅛ in.);
overall height 5.11 m (16 ft 9 in.)
© 2014 Musée du Louvre / Antoine Mongodin

PAGE 66
Jean-Antoine Watteau
Pierrot, around 1718–1719
Oil paint on canvas, 1.85 × 1.5 m
(6 ft × 4 ft 11 in.)
© Musée du Louvre, dist. RMN – Grand Palais
/ Angèle Dequier

PAGES 68–69, PAGE 70 (details)
Jacques-Louis David
The Consecration of the Emperor Napoleon
(or The Consecration of Emperor Napoleon I and the
Coronation of Empress Josephine
in Notre-Dame Cathedral, Paris,
2 December 1804), 1806–1807
Oil paint on canvas, 6.21 × 9.79 m
(20 ft 4½ in. × 32 ft 1½ in.)
© Musée du Louvre, dist. RMN – Grand Palais /
Angèle Dequier

PAGE 72, PAGE 73 (detail)
Statue of Ebih-Il, around 2400 BCE
Alabaster, with shell, lapis lazuli and bitumen, 52.5 ×
20.6 × 30 cm (20⅝ × 8⅛ × 11⅞ in.)
© 2011 Musée du Louvre / Raphaël Chipault

PAGE 74
Élisabeth Vigée-Le Brun
Self-Portrait with her Daughter Julie, 1789
Oil paint on wood, 130 × 94 cm (51⅛ × 37 in.)
© Musée du Louvre, dist. RMN – Grand Palais /
Angèle Dequier

PAGE 76
Jusepe de Ribera
The Club Foot, 1642
Oil paint on canvas, 164 × 94 cm (64½ × 37 in.)
© Musée du Louvre, dist. RMN – Grand Palais /
Angèle Dequier

PAGE 78
Muhammad Sarif & Muhammad
Murad Samarqandi
The Reader, 1600–1615
Watercolour paint and gold on paper,
page 36.9 × 25 cm (14½ × 9⅞ in.),
frame 22.1 × 14.2 cm (8⅝ × 5⅝ in.),
inside frame 19.6 × 11.5 cm (7¾ × 4½ in.)
© 2007 Musée du Louvre / Claire Tabbagh
/ Collections Numériques

PAGE 80
The Great Sphinx of Tanis, around 2600 BCE
Pink granite, 1.83 × 4.8 × 1.54 m
(5 ft 11 in. × 15 ft 9 in. × 5 ft)
© Musée du Louvre, dist. RMN – Grand Palais /
Christian Décamps

PAGE 82
The Louvre Pyramid
© Musée du Louvre, dist. RMN – Grand Palais /
Olivier Ouadah

索引

Mirror 041

蒙娜麗莎與她的鄰居們
Mona Lisa and Others

國家圖書館出版品預行編目 (CIP) 資料

蒙娜麗莎與她的鄰居們 / 愛麗絲 . 哈爾曼 (Alice Harman) 著；昆丁 . 布雷克 (Quentin
Blake) 繪；柯松韻譯 . -- 初版 . -- 臺北市：天培文化有限公司出版：九歌出版社有限
公司發行 , 2023.12
　　面；　公分 . -- (Mirror；41)
譯自：Mona Lisa and others.
ISBN 978-626-7276-40-2(精裝)

1.CST: 羅浮宮 (Le Louvre) 2.CST: 藝術品 3.CST: 藝術欣賞
906.8　　　112018233

作　　　者——愛麗絲‧哈爾曼（Alice Harman）
繪　　　圖——昆丁‧布雷克（Quentin Blake）
譯　　　者——柯松韻
責任編輯——莊琬華
發 行 人——蔡澤松
出　　　版——天培文化有限公司
　　　　　　台北市 105 八德路 3 段 12 巷 57 弄 40 號
　　　　　　電話／ 02-25776564‧傳真／ 02-25789205
　　　　　　郵政劃撥／ 19382439
九歌文學網　www.chiuko.com.tw
印　　　刷——晨捷印製股份有限公司
法律顧問——龍躍天律師‧蕭雄淋律師‧董安丹律師
發　　　行——九歌出版社有限公司
　　　　　　台北市 105 八德路 3 段 12 巷 57 弄 40 號
　　　　　　電話／ 02-25776564‧傳真／ 02-25789205
初　　　版——2023 年 12 月
定　　　價——550 元
書　　　號——0305041
I S B N——978-626-7276-40-2

On the cover:
Leonardo da Vinci, *Mona Lisa*, 1503–1519
Oil paint on wood (poplar), 79.4 × 53.4 cm(31¼ × 21 in.)
© 2007 Musée du Louvre / Angèle Dequier
Illustrations © Quentin Blake

Published by arrangement with Thames & Hudson Ltd, London,
Mona Lisa and the Others © 2023 Thames & Hudson Ltd, London
Text © 2023 Alice Harman
Illustrations © 2023 Quentin Blake
This edition first published in Taiwan in 2023 by Ten Points Publishing Co., Ltd,
Taipei
Traditional Chinese Edition © 2023 Ten Points Publishing Co., Ltd"

Printed in Taiwan
(缺頁、破損或裝訂錯誤，請寄回本公司更換) 版權所有‧翻印必究

For Willa and David-A . H .